中華文化基本叢書

白巍　戴和冰　主編

03

CHINESE MUSIC

劉小龍　著

中國音樂

樂賦心弦

總　序

　　時下介紹傳統文化的書籍實在很多，大約都是希望通過自己的妙筆讓下一代知道過去，了解傳統。希望啓發人們在紛繁的現代生活中尋找智慧，安頓心靈。學者們能放下身段，走到文化普及的行列裏，是件好事。《中華文化基本叢書》書系的作者正是這樣一批學養有素的專家。他們整理體現中華民族文化精髓諸多方面，取材適切，去除文字的艱澀，通俗易懂，深入淺出，打破了以往寫史、寫教科書的方式。從中國漢字、戲曲、音樂、繪畫、園林、建築、曲藝、醫藥、傳統工藝、武術、服飾、節氣、神話、玉器、青銅器、書法、文學、科技等內容龐雜、博大精美、有深厚底蘊的中國傳統文化中擷取一個個閃閃的光點，關照承繼關係，尤其注重其在現實生活中的生命性，娓娓道來。一張張承載著歷史的精美圖片與流暢的文字相呼應，直觀、具體、形象，把僵硬久遠的過去拉到我們眼前。可以說老少皆宜，從閱讀中都會有收穫。閱讀本是件美事，讀而能靜，靜而能思，思而能智，賞心悅目，何樂不爲？

　　文化是一個民族的血脈和靈魂，是人民的精神家園。文化是一個民族得以不斷創新、永續發展的動力。在人類發展的歷史中，中華民族的文明是唯一一個連續五千餘年而從未中斷的古老文明。在歷史漫長的進程中，中華民族勤勞善良，不屈不撓，勇於探索。尊重自然，感受自然，認識自

然，與自然和諧相處。崇尚自然而又積極進取，樂觀向上，在平凡的生活中，善待生命。樂於包容，不排斥外來文化，善於吸收、借鑑、改造，使其與本民族文化相融合，相容並蓄。她的智慧，她的創造力，是世界文明進步史的一部分。在今天，她更以前所未有的新面貌，充滿朝氣、充滿活力地向前邁進，追求和平，追求幸福，勇擔責任，充滿愛心。顯現出中華民族一直以來的達觀、平和、愛人、愛天地萬物的優秀傳統。

　　什麼是傳統？傳統就是活著的文化。中國的傳統文化在數千年的歷史中產生、演變，發展到今天，現代人理應薪火相傳，不斷注入新的生命力，將其延續下去。在實踐中前行，在前行中創造歷史。厚德載物，自強不息。是為序。

湯一介

序

中國音樂，流淌千年的文化之河

　　人們常說，音樂是超越國界的藝術。然而，不同國家和地域的音樂都有著各自文化賦予的獨特音韻和風格屬性。千百年來，中國音樂以其悠久歷史和輝煌成就雄踞世界藝術之林，對整個亞洲的音樂文化產生持久而深遠的影響。對於西方人而言，中國音樂是神祕而獨特的。儘管兩百年來的交流融通早已拉近了東西方文化的距離，可是中國音樂之於西方卻遠沒有歐洲音樂在中國傳播得那樣普遍。時至今日，中國音樂特別是傳統音樂，即便對身處現代生活的國人而言也顯得較為陌生。當兒時的音樂教育從Do、Re、Mi起步時，我們與自身的音樂傳統之間就注定存在隔膜。正因如此，筆者願以這本圖文並茂的小書，向中外讀者介紹中國音樂的藝術精華和人文風貌，喚起人們對中國音樂的關注和喜愛。中國儒家一貫主張，音樂生發於人的心靈，並在傳播中實現心與心的溝通。中國音樂正如一位心靈的使者，能夠在不同文化間架起相互理解和尊重的橋樑。走近中國音樂，品味東方文化，對於所有熱中藝術的人而言都是不容錯過的。

　　中國音樂之美，美在韻味，美在境界。當二〇〇八年奧運會的主題歌《我和你》劃過夜空傳遍世界時，人們立刻被它那簡潔、柔美的音調所吸引，陶醉在跨越種族的人間溫情之中。與西方音樂相比，中國音樂不追

求繁複密集的和聲織體，也不強調對比統一的邏輯結構。它如溪水般從人們的心頭涓涓流出，帶著思維的靈性自如伸展，最終形成飽含心意的音聲律動。中國音樂像優美的線條，行於聽者的耳際，引人品味樂音的順承與轉折。當至美的旋律與自然風物的輪廓相映成趣，音樂就會化爲人與萬物的紐帶，承托出無盡的詩意。中國音樂更像詩。它總是將豐富的情感寓於其中，並以玄妙的方式隱約呈現，留給聽者巨大的遐想空間。如果詩歌的本質就是用精練的語言傳達情意無限，那麼中國音樂處處體現的正是華夏民族普遍擁有的詩性情懷。直抒胸臆的山歌，委婉嫵媚的時調，中和靜雅的琴樂，酣暢淋漓的鑼鼓，每首樂曲皆如感人肺腑的詩篇，將生命之美融於雋永的音流之間。詩化的音樂與人心相和，創造出至美、高尚的藝術境界。它崇尚人性和良知，追求天人之間的和諧。中國音樂承載著華夏生民的祈願和理想，並成爲民族性格的塑造者。當人們不斷接受音樂的浸潤和薰陶時，它那眞摯、自由的意境便會引導心靈走向正義和良善。帶著自內而外的美好品質，中國音樂成爲中華民族的一筆精神財富，以其靈動的音響滋養著華夏文化的未來和希望。

中國人自古熱愛音樂。人們不但將音樂視爲消遣娛樂、欣賞感悟的藝術對象，還把它與社會風尚、政治禮制緊密結合。孔子有言：「移風易俗，莫善於樂；安上治民，莫善於禮。」中國人將禮、樂融爲一體，充分認識到音樂對社會進步與發展的推動作用。禮作爲儒家宣導的社會準則，需要通過音樂展現和傳播。千百年來，華夏的歷代統治者都把音樂視爲政治文化不可或缺的組成部分。他們用鐘呂展示權威，用樂隊分列等級，憑樂曲分辨雅俗善惡。中國自古即有採風之制，因爲統治階層發現，人民的心聲同樣在用音樂表達和傳播。採擷八風不但可以省察各地民情，還有助

於音聲的創造與革新。相對於以禮爲中心的雅樂，生發於黎民百姓的俗樂才是中國音樂的中流砥柱。活躍於鄉野的民歌、器樂，流行於市鎮的戲曲、說唱，無不體現著大眾與音樂的親密無間。在普通民眾眼裏，音樂是情感宣洩和心意表達的手段。它超越了表演與聆聽的二元關係，使音樂表現變得更加直露和自我。在知識份子心中，音樂更成爲一種氣節象徵和精神寄託。幽幽的琴音，款款的心曲，抒發著士人對現世的慨歎，對歷史的追索。中國音樂緣心而發，行於天地，又復歸心靈。這樣的循環承襲千年，早已融於民族文化的血脈之中。對於國人而言，音樂乃是人生永恆的旅伴。它用高遠的意境召喚著生活的理想，又用和諧的音響勾勒出理想的生活。

中國的音樂傳統如同一條浩浩蕩蕩的河流。它流經百世承傳至今，絲毫沒有改變其內在的個性和風骨。二十世紀以來，中國的傳統音樂在中西文化的碰撞交融中經歷了前所未有的挑戰。但是，民族音樂的自性卻沒有因新音樂的勃興而蹤影皆無。人們欣喜地發現，無論是學堂樂歌、群眾歌曲、流行音樂，還是器樂新作，其優秀者無不展現著與文化傳統一脈相承的氣質風範。眾多有識之士很早就指出，中國音樂若要創新發展，必須憑靠自身雄厚的藝術傳統，而非將其盡皆捨棄。經過百餘年的發展變遷，在

當今日新月異的資訊時代，我們更加認同傳統音樂在文化復興中的深刻價值。當流行音樂成為大眾不可或缺的精神食糧，我們亦需將目光投向中國的傳統音樂，從中獲取助進音樂革新的靈感之源。中國音樂及其文化傳統應當受到當代人的珍視和保護，重新走進人們日常的音樂生活。如果諸君對於中國音樂的精華仍不甚了然，不妨就從品讀這本小書開始吧。唯願絲竹鐘鼓的鳴響永賦讀者的心弦。

目 錄

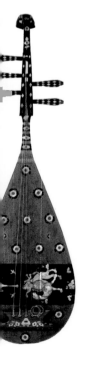

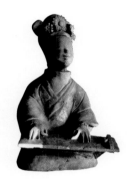
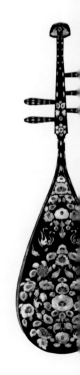

樂感心弦

中國音樂

①

互古遺音

——華夏音樂的源頭

▋ 鼓笛塤角育華音

人們常說，擁有燦爛歷史的華夏文化是從
黃土中孕育而生的。它巧妙地指明了農業
在中華文明發展中的基礎地位，同時也
暗示著千百年來華夏先民對土地的親近和依
靠。中國人自古深愛著土地，因為它不但提供了人
們生存所需的吃、穿、住、用，而且還使人生發出
濃厚的鄉土情誼，以及對藝術審美的追求。中國的
音樂源於泥土，初聽起來不可思議，而那神祕、悠
遠的音樂正從土地孕育的生靈、器物中婉轉發出。

圖1-1　河姆渡骨笛

1973年浙江餘姚河姆渡遺
址出土，浙江省博物館
藏。骨笛用鳥禽類的肢骨
中段製作。管身穿1至3個
圓孔，有的內腔另插一根
肢骨，近似現代兒童樂器
竹哨。部分骨笛尚可吹出
簡單的音調。它們是後世
笛簫類樂器的遠祖。

　　鶴是一種美麗而優雅的鳥類，自古以來深受國
人的喜愛和讚美。早在八千年前，先人就從「鶴鳴九皋，聲聞於野」的意境
中領悟到牠叫聲的美妙。也許出於實用或好奇，人們將亡鶴的骨骼取下鑽
孔吹奏，竟也發出清麗的音響。如果浙江餘姚河姆渡遺址出土的短小骨管
（圖1-1）尚有用作哨子的嫌疑，那麼在河南舞陽賈湖遺址發現的二十多根尺

骨則顯然是有意製造、專爲吹奏的骨笛。這些骨笛多開七孔，能夠奏出六聲音階的樂音。學者發現，先人在數千年前就已探索起笛管發聲的規律。在骨笛的音孔處，我們能夠看到專爲確定開孔位置所作的標記。利用一件器物演奏多個樂音，成爲遠古時代對音樂的審美要求。置身空谷密林之間，先人早已憑藉手中的骨笛掌握了樂器製造的最初　奧祕。

　　捧一抔黃土演奏音樂，猶如癡人說夢。然而，我們的祖先卻從烈火對泥土的炙烤中獲得製造樂器的靈感。塤是中國特有的吹奏樂器。它用陶土燒製而成，中空而外有開孔。初看河姆渡遺址出土的陶塤(圖1-2)，人們實在無法將它和樂器聯繫起來，以爲它不過是破損的土塊或卵石。然而，中空的腔體和唯一的開孔卻改變了這件器物的價值。它所發出的嗚嗚之聲竟然成爲塤類樂器的音聲之源。在此後的數千年裏，陶塤

圖1-2　河姆渡陶塤

1973年浙江餘姚河姆渡遺址出土，浙江省博物館藏。陶塤是中國遠古時期的代表樂器，廣泛分佈於黃河與長江流域。此陶塤發出的樂音單一簡陋，然而，它卻是塤類樂器的鼻祖，讓古人領悟了泥土與音樂的關係。

變換出橄欖形、圓形、管形、魚形等多種形狀，音孔也從最初的一個開孔分化出吹孔和音孔，開孔數量益發增多。與骨笛相比，塤是不依賴自然既有器物，單憑想像創造出來的樂器。它的創生傳達著古人對音樂的渴望、對土地的敬仰。一枚「土卵」，開闢了華夏大地的音樂時代。

圖1-3　陶響器

這類器物分佈於中國的四川、湖北、安徽、河南、山東、陝西、甘肅等地區，屬新石器時代考古學文化，常見的有球形、鈴形和盒形3種類型。球形的最爲多見，表面鏤有孔並有多種紋飾。陶製，中空，內含數枚小石子、陶丸或沙粒，以手搖之，可發出沙沙聲響。

伴隨著陶塤的發明，古人用陶土製造樂器漸成一種習俗。（圖1-3）從模仿牛羊犄角的陶角（圖1-4），到打擊樂類的陶鈴、陶鼓和陶鐘，陶製樂器不斷繁榮，製作工藝也越發精細。蘭州市永登縣出土的彩陶鼓（圖1-5）儼然一件充滿創意的工藝精品。它的外形類似細頸陶罐，而底部的喇叭口，以及周沿突起的耳環，讓人聯想起曾經繃覆的鼓皮和繫於腰際的繩索。或許，西北地區流行的腰鼓最初就是這副模樣。陝西長安斗門鎮遺址出土的陶鐘（圖1-6）柄實而中空。它以實物證明了中國原始鐘器從陶土至金屬的發展進程。遙想後世的鐘呂大樂正源於這叮叮噹噹的瓦盆之聲，

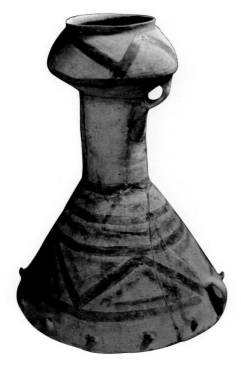

圖1-4　陶角

原始部落使用的陶角最初只為發出各種指令和信號。陶角形似動物角，吹奏時嗚嗚作響，傳遠性較強。傳說黃帝與蚩尤作戰，黃帝命令樂人吹響號角，模擬龍鳴，提振軍威。

圖1-5　彩陶鼓

相傳遠古時代的東海有一巨獸名曰夔。牠能呼風喚雨，吼聲如雷。黃帝將其捕獲後用其皮做鼓，並以雷獸之骨擊打，聲音遠播五百里，震懾天下。這是中國對鼓樂的最早傳說。此陶鼓用陶土製作鼓身，並以獸皮為鼓面。這種陶鼓在新石器時代文化遺址中比較常見，足以看出中國古人對鼓樂的喜愛。

我們不禁慨歎中國器樂的起源是何等樸素而親切。大地孕育的原始音聲，已然掀開中國音樂歷史的扉頁。

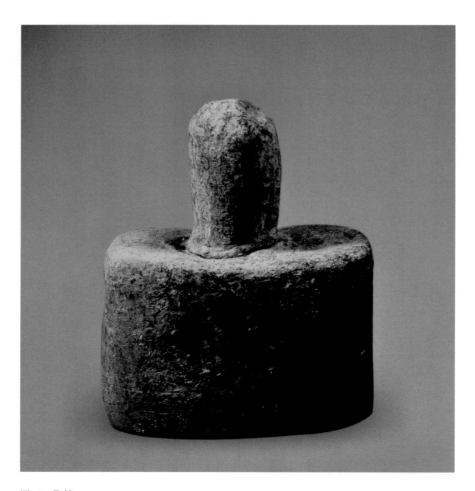

圖1-6　陶鐘

這枚陶鐘於1955年出土，屬於距今4000多年前的龍山文化。此鐘鐘體為長方形，中空無物。中國人很早便掌握鐘器製作的祕訣，無論其形態與發音，都較其他地域高明一籌。其貌不揚的陶鐘，卻是華夏鐘樂文化的源頭。

▌民歌始自塗山怨

　　遠古的樂器可以從地下挖掘，而先民的歌聲卻只能從神話傳說裏覓得蛛絲馬跡。有幸的是，中國古代神話以其虛實相間、唯美動人的故事情節，引得讀者浮想聯翩。儘管筆墨紙張無法透露遠古時代的絲毫音響，可我們卻能借助想像從神話中「聽到」先人的歌聲。此時，文字本身也隨著冥想化爲音樂，在尙古的心靈中生成民歌初誕的美景。

　　相傳夏朝的第一位天子禹治水時，曾經娶了塗山氏的女子。夏禹沒有和這位佳麗多纏綿，就到南方巡視水情了（圖1-7）。獨守空房的女子懷念夫君，就叫自己的侍女到塗山南面等候大禹返回。這位女子還創作了一首歌曲，歌裏唱道：「候人兮猗！」（我在這裏等候著你呀！）後來周代的王公將它採集下來，譜成兩首歌曲。這便是南方民歌的起源了。讀罷這則傳說，人們不覺感歎，原來婦盼夫歸的情節早在上古就已成爲民歌演唱的主題。女性的幽怨化作一聲聲呼喚，久久迴蕩在山巒之間。這是一種樸素的心聲，卻也滲透出無限的悲情與傷感。大禹終究沒有回來，留給女人的唯有綿延不絕的相思之痛。

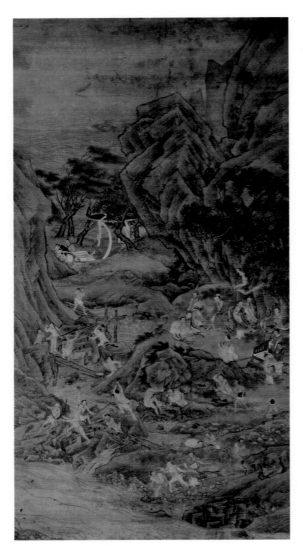

圖1-7 《夏禹治水圖》

夏禹又稱大禹，相傳為夏后氏的首領。舜帝時，中原地區洪災氾濫。大禹的父親鯀受命治理水害，九年不成。舜帝將其處死後，任用大禹繼續治水。夏禹團結百姓，親力親為，通過疏浚的方式將水患平息，受到部落擁戴。在治水的過程中，大禹還考察各地風物，深入瞭解了華夏的地域文化。

夏后氏的孔甲到東陽萯山打獵。天上忽然颳起大風，大地頓時昏暗下來。孔甲一時迷了路，投奔到一間村舍裏。那家人剛巧生了小孩。前來道喜的人說，咱們的酋長來啦。今天是個好日子，孩子將來一定大吉大利。另有人看看孩子的面相說，只怕這孩子有福難享，將來一定多災多難啊。孔甲聽罷，決定把孩子帶走自己收養，以避災禍。孩子長大成人後，一日到山上伐木，不小心用斧子砍傷了自己的腳。於是只好做個跛腳的門衛。孔甲感歎道：「天哪！還是出了禍事，這是命中注定的啊。」於是作了一首《破斧之歌》，成為東方民歌的起源。養子的宿命、孔甲的慨歎交匯在歌聲中，彷彿成了中國民歌宿命題材的發端和代表。

周昭王親自帶兵討伐楚國。辛餘靡身長力大，成為昭王的衛士。當軍隊折返經過漢水時，昭王和蔡公的船損壞，失足掉入水中。辛餘靡將昭王救起來到北

岸，再次返回救蔡公。周公事後封他爲西方諸侯，封號爲「長公」。辛餘靡的先人殷整甲移居西河時，由於懷念故土而作西方民歌。長公來到此地後繼續傳唱，直到秦穆公採風之時，遂把它定爲秦國民歌。西北人的忠肝義膽、思鄉之苦化爲豪放的歌曲，唱出了一方水土造就的性格和心境。

　　有娀氏有兩位貌美的女子，修造九重高台住在上面，飲食起居必定有鼓樂伴奏。天神命令一隻燕子去看望她們。燕子伴著「隘隘」的鳴叫來到女子面前。兩位姑娘見到燕子非常喜愛，就把牠捉住蓋在籮筐之下。過不多會兒掀筐而視，發現燕子下了兩個蛋，忽然向北飛去，再沒回來。遺憾的女子遂面對北方唱起歌來，「燕子燕子往那邊飛去了呀」。歌曲傳播開來，就成了北方最早的民歌。

　　思念、宿命、鄉愁、遺憾，化爲遠古時代四方民歌的情感基調。這些主題透露出中國音樂既有的思想深度，令人頓生感傷追懷之情。先人的歌聲留於耳際，心意早已隨之自由馳騁。

▎三人操牛尾，投足以歌

提起中國的原始
樂舞，人們總會
想起青海大通
縣上孫寨出土的
一件彩陶盆（圖
1-8）。作為新石器
時代晚期的器物，這
個陶盆屬於西北地區的馬
家窯文化，距今已有五千多年的
歷史。陶盆最令人著迷的乃是內壁繪製的三
組圖形，描畫出遠古樂舞的生動場面。陶盆中的每
組圖形均有五個小人手挽手地列隊舞蹈。他們的頭
部統一轉向一側，露出下垂的髮辮。每人背後還拖
著一個小尾巴，或許是為了模仿鳥獸的姿態。陶盆

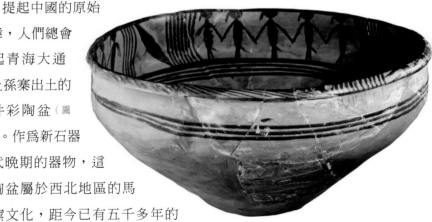

圖1-8　舞蹈紋彩陶盆

1973年出土於青海大通
縣，屬於新石器時代馬家
窯文化。盆中描畫的舞蹈
小人步調一致，似踩著節
拍在翩翩起舞。人物的頭
飾與下部飾物分別向左右
兩邊飄起，頗具舞蹈動
感。

上婆娑的舞姿正與古籍的記載兩相印證。《呂氏春秋・古樂》一篇曾寫，昔日葛天氏所用的樂舞，三人列隊手持牛尾，雙腳踏地，並配以八段歌曲。第一首《載民》歌頌生養人類的土地；第二首《玄鳥》敬拜氏族的圖騰黑鳥；第三首《遂草木》祝願草木枝繁葉茂；第四首《奮五穀》祈求一年五穀豐登；第五首《敬天常》詠唱自然的曆法和節氣；第六首《達帝功》祈求天帝的保佑；第七首《依地德》感謝大地的恩賜；第八首《總禽獸之極》企盼鳥獸繁殖，爲天下人提供肉食和毛皮。

圖1-9　岩畫圓圈舞圖

此岩畫發現於1982年雲南滄源，爲新石器時代遺跡。岩畫生動刻畫了上古時期當地百姓的生活起居，並且將祭祀歌舞的場景一併加以體現。在此圖中，5人圍成圓圈翩然起舞，與今日滄源佤族人的民間舞蹈極爲相似。

　　中國的原始樂舞始於農耕時代的開端。從古籍記載的樂名中，我們就能瞭解先人對風調雨順、五穀豐登的企盼。遠古的樂舞（圖1-9）大多具有明顯的宗教意圖。古人將歌詞、舞蹈和音調合爲一體，共同構成群體信仰的外顯和寄託。人們懷著美好的理想手舞足蹈、縱情歡歌，期待著躍動的舞姿使萬物歸於調和。《呂氏春秋》還記載，陰康氏初期，居住地河流不暢，濕氣很重。人們的精神顯得抑鬱、呆滯，筋骨也不舒展。部落酋長就專門

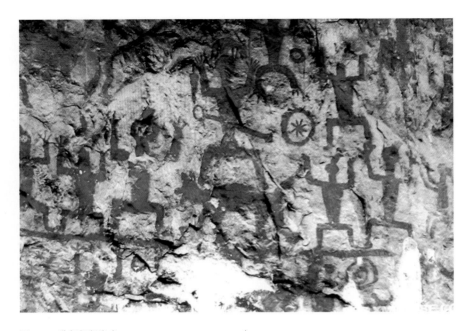

圖1-10　歌舞祭祀岩畫

廣西花山的岩畫依山崖而繪，面積龐大。古人採用赭紅色鐵礦粉，以
動物脂肪和血液稀釋調勻，用畫筆直接繪刷在天然崖壁上。岩畫的畫
法採用單一色塊平塗法，只表現所畫對象的外部輪廓，沒有細部描
繪。人物基本造型分正身和側身兩種。正身人像皆雙臂向兩側平伸，
曲肘上舉，雙腿叉開，屈膝半蹲，有的腰間橫佩長刀或長劍。側身人
像數量眾多，形體較小，多為雙臂自胸前伸出上舉，雙腿前邁，面向
一側，做舞蹈狀。

創作舞蹈，用以疏解濕氣，振奮精神。由此可見，樂舞與遠古民眾的生活
息息相關。它鼓舞著群體的膽識和士氣，在對天地的禮敬中承載著企盼幸
福的歡歌。（圖1-10）

　　除了群體祈禱，改善民生的功用外，遠古樂舞亦有它幽默風趣的一
面。《山海經》中曾經記載，刑天與炎帝爭奪神權。炎帝發怒砍下他的首
級，葬在常羊山麓。刑天復活後發現沒了頭顱，就用雙乳為目，肚臍為
口，舉著兵器跳起舞來。落敗的英雄，滑稽的形象，成為人們喜愛的角

色。古人模仿刑天的樣子裝扮起來持盾起舞，舉手投足間滿含著戲弄和諷刺。這也許就是丑角的起源，博得人們愉快的歡笑。

　　無論莊重的儀式，還是閒散的娛樂，舞蹈給予古人舒展身心的巨大功效。(圖1-11) 當眾人集合一處，陶醉在狂歡的群舞中時，樂舞遂把痛苦變成歡樂，使恐懼化為幽默。原始的樂舞使先民感受到音樂的精神價值，啓發他們將其獨立出來，變成眾人欣享的藝術門類。舞蹈與音樂的結合亦成為千百年來中國音樂的形式典範，實現了音樂文化最大限度的滲透與傳播。面對當代人對舞蹈的孤陋寡聞，古人也許會問，沒有舞蹈，你們如何生活呢？

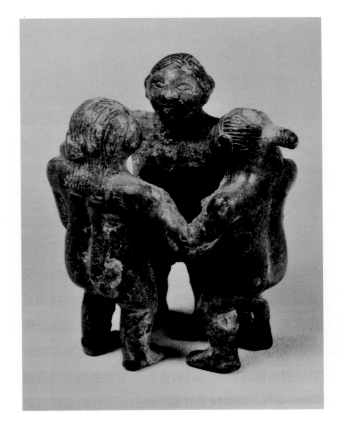

圖1-11　漢銅舞俑

1965年江蘇漣水三里墩西漢墓出土。舞俑高5公分，主體造型為3人裸體環抱相連，面部表情快樂怡然。銅舞俑體魄健美，壯實勻稱，上身豐滿，下肢粗壯，顯得穩健踏實，體現了古人樸實的審美追求。

▌金石土木列「八音」

　　金、石、土、木、絲、革、匏、竹是中國古代用以製造樂器的八種材料。隨著樂器種類的日益繁盛，我們的祖先便依據這些材料將樂器分成八個大類，遂有「八音」之稱。根據史書記載，周代的樂器已有七十多種，極大豐富了先民的音樂生活。古人早已擺脫土石、獸骨的局限，將高超的手工技藝用於樂器的修造。樂器分類方法的誕生，標誌著中國器樂文化走向日益成熟的新階段。

　　金屬樂器的出現，在各國樂器製造中都具有里程碑的意義，中國音樂也不例外。東周時期，中國的青銅鑄造已經變得相當發達，古人不僅用它鑄造錢幣、農具和武器，還專門發明出鑄造樂器的工藝。當時，最具代表性的金屬樂器包括鐘、鎛、鉦、鐸等。它們雖然發聲原理近似，但是在具體形制和使用方面卻有著各自特點。鐘是最常見的金屬敲擊樂器。銅質的鐘可以單獨使用，也可按音高編成一列，懸吊演奏，是為編鐘。鎛 (圖1-12) 是較鐘體積更大的樂器，它的敞口處採用平口，而非鐘的弧線口。通常與鐘配合在一起使用，同時也是天子諸侯之間相互饋贈的禮器之一。鉦的外

圖1-12 秦公鎛

春秋時期,1978年陝西寶雞楊家溝太公廟出土。
秦公鎛共有3件,最大的通高75.1公分,重62.5公斤,最小的通高64.2
公分,重46.5公斤。鎛的鼓部有4條扉稜,兩側扉稜由9條盤曲的飛龍
組成,前後兩個扉稜則由5條飛龍和一隻鳳鳥盤曲而成;舞部各有一
龍一鳳相背回首,形象生動;鼓正面下部刻有銘文26行135字。鎛為
大型單個打擊樂器,盛行於春秋戰國時期,在貴族祭祀或宴饗時與編
鐘、編磬配合使用。

15

形與小鐘相似，又像鈴鐺。演奏者可以手執長柄敲擊，常在軍中使用，能使將士安穩肅靜。鐸是一種大鈴，內中有舌，搖動而響，常在軍旅、祭祀中採用。金屬樂器的莊重外形與鏗鏘音響使其擁有穩固、永恆的品質，而鐘在古人眼中更成為權力的象徵，寓意政治興旺，江山永固。

土石類的樂器自遠古時代就已出現。而夏、商以後最具代表性的樂器首推石磬。磬是石頭經過雕鑿打磨的石片，形如曲尺。磬按大小形制確定音高，並在磬身鑽有小孔。演奏者利用繩索將磬懸吊起來，再以小槌敲擊，發出清脆悅耳的聲響。山西夏縣出土的夏代石磬，當屬此類樂器的鼻祖。相隔久遠的時代，昔日的石磬早已崩裂為破損不堪的殘片。然而再看河南安陽武官村出土的商代石磬（圖1-13），上面鐫刻的虎紋至今清晰可辨。猛虎雄健、憨厚的身姿令人驚歎不已。整件樂器圓潤的器型和流暢的線條更顯示出古人自信昂揚的文化氣魄。

在由絲弦、木材、葫蘆（匏）製成的樂器中，琴、瑟、柷、敔、笙、竽可為各自的代表。琴瑟是中國最早的絲弦樂器。相傳伏羲氏砍伐桐木做琴。他用琴面、琴底象徵天地，又張五弦代表五行。先人自古將琴樂與人生相繫，不斷孕育出意蘊豐厚的古琴文化。琴作為人生氣節的象徵，遂成古代文人終身相伴的精神歸宿。至於瑟（圖1-14）這件樂器，伏羲氏曾製五十弦瑟。黃帝使素女鼓瑟，曲調哀傷到難以抑制

圖1-13　虎紋石磬

商代晚期，1950年河南安陽小屯北洹河南岸出土。
這件石磬正面刻有雄健威猛的虎紋，紋飾線條生動流暢。此磬奏出的樂音清越悠揚，據推測為當時編磬中的一枚。

的程度。於是命人將瑟一分為二，形成二十五弦的固定形制。木類樂器的
柷和敔都是祭祀中必備的器物。柷（圖1-15）形如木升，上寬下窄，演奏時用
木棒左右撞擊，在奏樂開端發出信號。敔（圖1-16）雕刻得如同伏虎，虎背
有二十七片鋸齒。演奏者用木尺刮奏，象徵樂曲的結束。採用葫蘆製作的

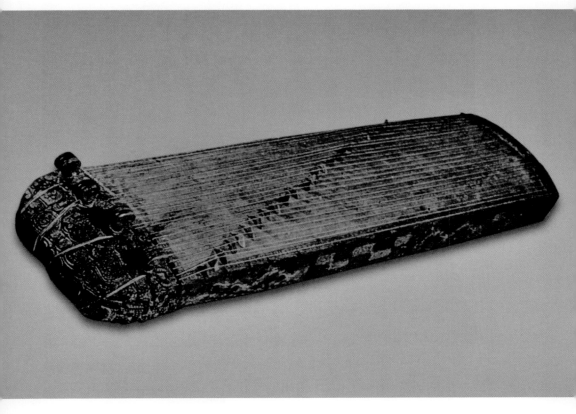

圖1-14　瑟

戰國早期，湖北隨州曾侯乙墓出土。
瑟為中國古代彈弦樂器，共有25根弦。瑟的形制基
本相同，多用整木斫成，瑟面稍隆起，體中空，體
下嵌底板。瑟面首端有一長岳山，尾端有3個短岳
山。尾端裝有4個繫弦的枘。首尾岳山外側各有相對
應的弦孔。另有木質瑟柱，施於弦下。曾侯乙墓共出
土瑟12具，多用櫸木或梓木斫成，全長150公分至170
公分、寬約40公分。通體髹漆彩繪，色澤豔麗。

笙、竽相傳爲女媧所造，《詩經》中亦有招待賓客，鼓瑟吹笙的紀錄。通透、悅耳的笙鳴，自古代表人際間的親和與吉祥。

先秦時代數量最多的樂器當屬皮革與竹管兩類，而鼓和簫管則成爲其中的代表。鼓多爲圓形，其框架由木材、陶土或金屬等不同質料構成。而它的核心構件則是覆蓋其上，用以敲擊的皮膜。傳說伊耆氏曾用土鼓奏樂。黃帝則將東海的猛獸夔處死，用牠的皮製成鼓敲擊，聲聞五百里。自古以來，鼓樂一直有著振奮人心的效用。上古時代多用鱷魚皮製作軍鼓，力圖用隆

圖1-15　柷

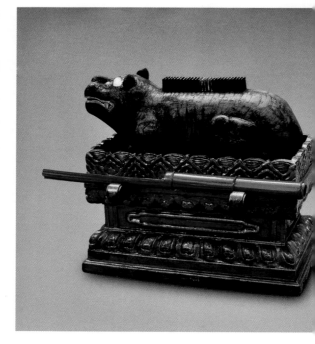

圖1-16　敔

清代宮廷樂器，長68.5公分，高32.5公分，北京故宮博物院藏。敔僅用於古代宮廷雅樂跟祭祀音樂結束時演奏。

隆鼓聲展示力量，威懾敵人。（圖1-17）與鼓相比，竹類樂器就顯得輕便易得。
行於竹林之中，將繁茂的竹子隨便取下一段，稍加處理就可得到一根簡易的
簫管。久而久之，古人又將竹子製成籥、龠、篪、笈等多種樂器，變換出更
多形制和音色。（圖1-18）

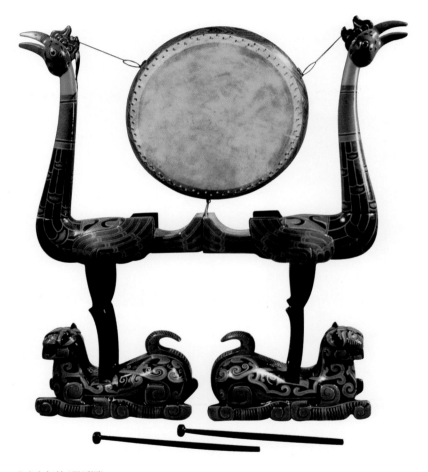

圖1-17　虎座鳥架鼓（還原圖）

虎座鳥架鼓為戰國時期湖北荊州地區宮廷樂器，荊州天星觀二號墓出
土。樂器由立鳳、臥虎、懸鼓和長方形器座組成。兩鳳鳥分體雕刻而
成，鳥腿直立，鳥爪抓住虎背。樂器通體以黑漆為地，並用紅、黃、
灰三色描繪花紋。

　　周代樂器的繁盛，爲音樂表演提供了多種組合方式。鐘鼓喤喤，磬管鏘鏘的合奏效果引人入勝，琴瑟在御，莫不靜好的演奏情景更體現出古人對音聲和諧的崇尚。古人的開拓與發明，使華夏民族陶醉於五彩斑斕的器樂音聲中。

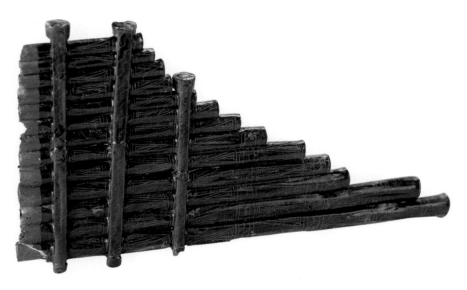

圖1-18　排簫

戰國早期，湖北隨州曾侯乙墓出土。
排簫是把長短不等的竹管按長短順序排成一列，用繩子、竹篾片編起來或用木框鑲起來的吹管樂器。中國古人曾將排簫的前身稱爲「龠」，曾侯乙墓出土的排簫即爲此類樂器的實物之一。

▍鳳凰一鳴聲律成

　　一個民族器樂的繁榮，總是與聲律學的發展相輔相成。中國人對音律的探索由來已久，論其起源多有些神祕色彩。傳說黃帝命伶倫創造樂律。伶倫就從大夏向西，直到崑崙山北。他在溪谷之間砍伐竹子，選擇空腔和腔壁厚薄勻稱的部分，截取總長三寸九分的一段。伶倫用它吹出一音定為宮音，叫作「含少」。隨後，他又製作了大小不一的十二個竹筒，帶到崑崙山下。在密林之間，伶倫偶遇十二隻鳳凰，於是用竹管將鳳凰的叫聲記錄下來，形成十二聲律。鳳凰雌雄各六，發出的叫聲剛好與黃鐘的宮音相符合，並可依次推算出來。後人不禁感歎道：「黃鐘的宮音，正是律呂的根本啊。」後來，黃帝又命令伶倫和榮援按照竹管的音律鑄造十二口鐘，用來調和各種聲音，譜成華美的樂章。（圖1-19）

　　十二隻鳳凰的鳴叫竟成為中國樂律的起源，如此絕妙的聯想足以顯示華夏先民探音制律的恢弘氣魄。十二律是中國律學發展的基礎。其基本原理就是將一個八度分成十二個半音，而具體的聲律計算方法則決定著具體的半音關係和實際音高。中國最早的聲律計算方法為「三分損益法」，以弦長的

圖1-19　伶倫造樂

伶倫相傳為黃帝屬下的樂官，是發明音律並依次作
樂的始祖。相傳，伶倫採用12根竹管模擬鳳凰的叫
聲發明了十二律，後來又始創了六代樂舞之一的
《咸池》。

比例計算音高位置。比如，取一根弦首先定為宮音，其後把它等分三份，取
其中一份加在原長之上，就形成徵音。此後，再將所得徵音等分三份，去掉
其中一份的長度，於是得到商音。如此增減，依此類推，就能從理論上獲得
十二律的實際音高（圖1-20）。古人很早就將十二律的律名（圖1-21）確定下來，
依次為黃鐘、大呂、太簇、夾鐘、姑洗、仲呂、蕤賓、林鐘、夷則、南呂、
無射、應鐘。其中單數律名為陽律，稱為「六律」，複數律名為陰律，稱為

「六呂」。古代音樂中的陰陽之分、律呂之合也就被如此確定下來。

中國古代的聲律來源既已明確，作為唱名的「宮、商、角、徵、羽」又是從何而來呢？中國的傳統音樂大多以五聲音階為基礎。現代人總把宮、商、角、徵、羽的傳統唱名與西方的Do、Re、Mi、Sol、La對應記憶。殊不知，中國的五聲音階是依據「三分損益」的計算方法推算出來的，從而形成宮—徵—商—羽—角的五度關係。由於這些音剛好處於律學換算的最初五音，其音高品質也更加純正而穩定。由此看來，中國人對五聲性音樂的審美偏好，正與古人早期的音律探索息息相關。至於五聲音階的唱名由來，有人認為是古人依據天文曆算的星宿名稱比附而來的。還有人依據古籍的記載，認為「宮、

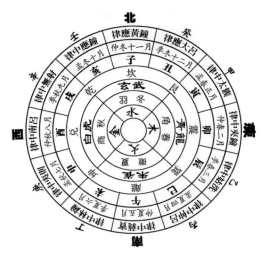

圖1-20　十二律圖（圓形）

中國古人將音樂中的十二律與五行、紀年、時辰有機結合在一起，認為音律與自然界的律法存在緊密聯繫。音樂與自然的融會貫通，正反映出中國人富於想像、開放通達的音樂觀念。

12	11	10	9	8	7	6	5	4	3	2	1	
應鐘	無射	南呂	夷則	林鐘	蕤賓	仲呂	姑洗	夾鐘	太簇	大呂	黃鐘	十二律
亥	戌	酉	申	未	午	巳	辰	卯	寅	丑	子	十二支
變宮		羽		徵	變徵		角		商		宮	七聲五音
B	$^{\#}$A	A	$^{\#}$G	G	$^{\#}$F	F	E	$^{\#}$D	D	$^{\#}$C	C	西洋十二律名

圖1-21　十二律與中西音名對照表

十二律的律名在一定程度上可與西方的十二音對應，但因律制測算方法的不同，其實際音高與西方音樂存在一定差異。

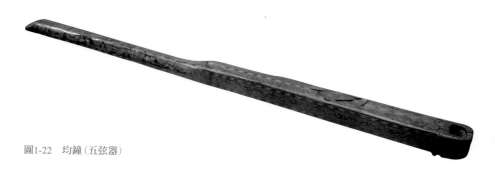

圖1-22　均鐘（五弦器）

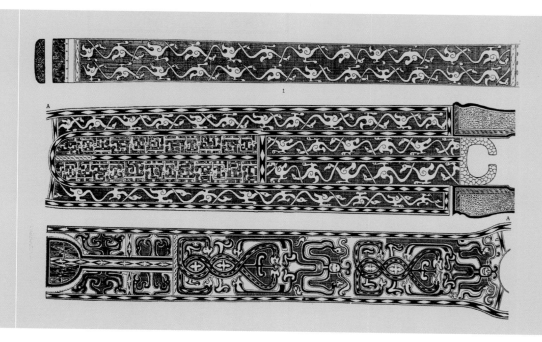

圖1-23　均鐘紋樣摹本

中國古代文獻中曾有爲編鐘調律的「均鐘」記載。曾侯
乙墓出土的五弦器經當代專家周密考證，確定爲均鐘實
物。這件五弦器的側面描繪著12隻首尾相連的鳳凰，
讓人聯想到伶倫依照鳳鳴創立音律的傳說。這種象徵
性的圖案正從一個側面反映出五弦器調定音律的實際
功用。

商、角、徵、羽」的唱名正與「牛、馬、雉、豬、羊」的古語讀音相近，是比擬牲畜家禽的叫聲得來的。自古至今，儘管人們對中國音律、唱名的解釋不一而足，卻都反映出古人在音律探索方面的關切和執著。（圖1-22）（圖1-23）遠古的鳳鳴為塵世帶來天籟之音，更喚起了華夏音樂的飛升與繁榮。

樂賦心弦
中國音樂

2

「禮」與「樂」的聯姻
——中國古代禮樂文化

▌黃鐘大呂舞《雲門》

　　早在遠古時期，中國就流傳著部族首領制定樂舞的傳說。相傳黃帝曾命伶倫創作樂舞《咸池》，而他的兒子少昊則創作了《九泉》之樂。黃帝的孫輩顓頊為正八方之音，命令飛龍作《承雲》，用以祭祀上帝。顓頊之子帝嚳則命咸黑創作《九韶》、《六列》和《六英》，用來頌揚祖先的德行。及至堯、舜時期，部族領袖已經把修訂和創作樂舞當作一項重要的政治活動。帝堯命令質創作的《大章》總結了前輩的政治功績，而帝舜則集合了當時的音樂成就，創立了感動天地萬物的《簫韶》。三皇五帝的制樂功績逐漸化為後世的文化傳統，深刻影響著歷代統治者對音樂的看法和要求。從奴隸制社會的開端夏朝直到西周時期，樂舞在統治者的政治生活中扮演著重要角色，形成了明顯的傳承關係。根據史料記載，周武王的四弟周公旦多才多藝，能與鬼神溝通。他受武王臨終之託輔佐成王，訂立了一套明確的雅樂體系。後人常說，中國的禮樂制度就是從周公「制禮作樂」開始的。（圖2-1）（圖2-2）

　　西周時期，宮廷採用的典禮樂舞共有六部，因為出自不同的時代，又

圖2-1　銅壺

1965年四川成都百花潭出土。
壺高40公分，重4.5公斤，現
藏於四川博物院。這隻銅壺的
價值集中於器物表面的紋樣。
其中，祭祀樂舞的場景清晰可
辨。

圖2-2　銅壺紋樣展開圖

銅壺紋樣由嵌銀工藝製作而成。銅壺
共鑴刻人物178個，鳥獸魚蟲94種。
圖案共分4層：第一層表現習射和採
桑的場景；第二層是宴樂戰舞的畫
面；第三層為水陸攻戰的場面；第四
層則是狩獵。

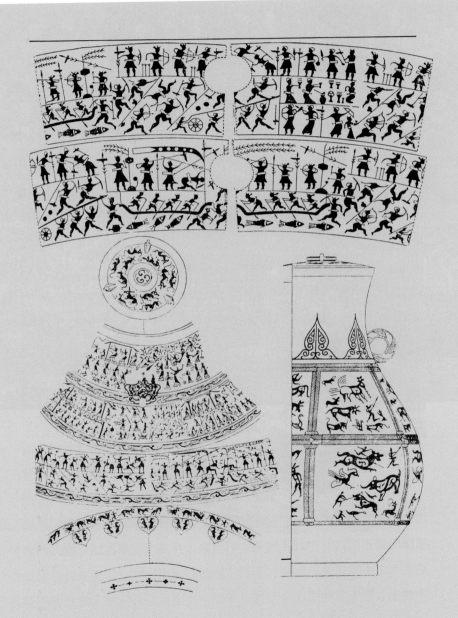

被稱爲「六代樂舞」。分別是《雲門》、《大咸》、《大韶》、《大夏》、《大濩》和《大武》。這些樂舞經過樂官的編定加工，採用不同聲律和舞蹈形式進行表演。它們一方面爲了表現歷代統治者的政治功績；另一方面則爲祭祀神明之用。（圖2-3）根據傳說，《雲門》描寫的是黃帝開拓華夏疆土的樂舞，用以祭祀天神；《大咸》爲帝堯採山林溪谷之音所作，用以祭祀地神；《大韶》由舜帝所作，達到了盡善盡美的至高境界，用來祭拜四方；《大夏》歌頌大禹治水的功績，專門祭祀山川；《大濩》表現商湯伐桀的戰功，用以祭祀女性祖先；《大武》記述武王伐紂的偉業，用來祭祀男性祖先。六部樂舞順序表演，猶如用音樂展開的歷史長卷，既是對祖先功德的緬懷和紀念，

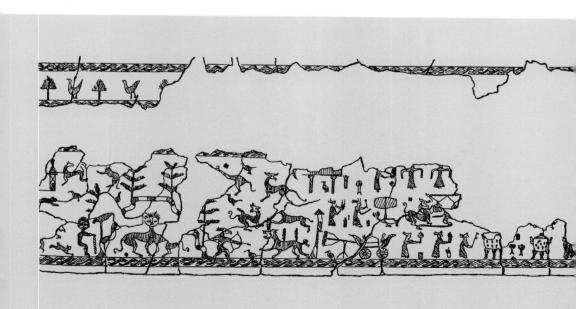

圖2-3　刻文奩器壁紋飾摹本

奩器係古人用於盛放梳妝用品的匣子。在匣內刻上
樂舞的圖案，讓日常起居變得生機盎然。

又是對神明的祈禱膜拜。六代樂舞為中國宮廷雅樂的思想理念和表演方式
奠定基礎，成為後世統治者努力效仿的制樂依據。

　　西周時代的統治者崇尚文治，親近人性。六代樂舞作為「禮」的音樂外
顯，始終把人居於藝術表現的核心。雖然鬼神依舊是樂舞祭祀活動的崇拜
對象，但人們卻在現實生活中對祂們敬而遠之。（圖2-4）周代之禮確立的是
不同階層的社會關係，而樂則成為作用於人倫的精神產物。由此看來，中
國文化對於人性的關照很早就已起步。以德感人、以樂化人的治世之道更
被後代所繼承，成為維護社會和諧的文化基石。《樂記》記載，六代樂舞的
表演如同軍事操練般列隊整齊，舞蹈唱和無不合乎典儀規範。君子觀看這

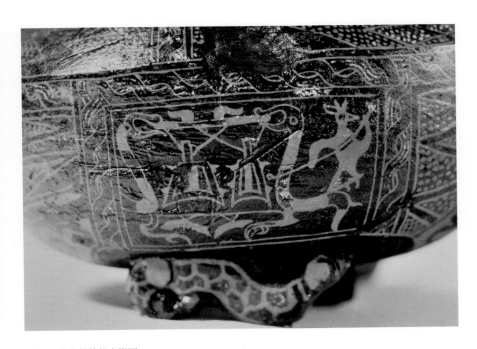

圖2-4　神人擊鐘磬奏樂圖

在神人混淆的時代，古人憑藉豐富的想像力將音樂與神祇共同分享。
形似飛鳥的樂神擊奏鐘磬，世間的樂舞也被帶到天上。

些樂舞既可回顧歷史、感悟思想，又能修身養性、和睦家庭。倘若人人聽聞，更能使社會安定，民風祥和。輝煌壯美的樂舞與古代的社會理想兩相結合，樹立起中國音樂發展的第一座高峰。

周代樂官「大司樂」

禮樂制度的頒定，需要通過表演和教育傳播施行。在西周時代的宮廷裏，遂有了專門掌管音樂事務的部門和官職。西周宮廷以天官冢宰、地官司徒、春官宗伯、夏官司馬、秋官司寇、冬官司空分掌國家政務，稱爲六卿。最早的樂官歸屬春官管轄。《周禮》(圖2-5) 記載：「大司樂掌成均之法，以治建國之學政，而合國之子弟焉。」樂官通過六律、六同、五聲、八音、六舞、大合樂來敬拜鬼神、安定國家、和諧萬民。周代的樂官享有很高的社

圖2-5 《周禮》(明刊本) 書影

《周禮》是儒家經典古籍，相傳由西周時期的思想家、政治家周公旦所著。《周禮》所涉及之內容極爲豐富，凡邦國建制、政法文教、禮樂兵刑、賦稅度支、膳食衣飾、寢廟車馬、農商醫卜、工藝製作、典章制度無所不包。堪稱上古文化的知識寶庫。

會地位。他們都是德才兼備的人物，死後被奉爲樂祖，安葬於樂官的宗祠裏。由於樂官多爲盲人，史書中亦把他們稱爲「瞽師」。音樂的表演與傳習需要憑靠敏銳的聽覺，而盲人在此方面正擁有著天然的優勢。

　　音樂的創作和表演是周代樂官的首要任務。武王時代的《大武》和成王時代的《象舞》均爲樂官創作的樂舞成就。《詩經》中的《周頌》至今保留著當時樂舞的部分唱詞，助人瞭解周代樂舞的內容和威儀。自商、周以來，國家始終把祭祀和戰爭作爲兩項重要的政治活動。大司樂則通過表演六代樂舞，祭祀天地、神靈和祖先。（圖2-6）根據《周禮・春官》記載，大司樂曾有樂官一千四百多人，內分中大夫、下大夫、上士、中士、下士等五個等級。其中，大司樂是整個機構中的最高長官；樂師總管樂舞的教習和演出；大師、小師負責訓練樂工和排練；瞽蒙爲盲人樂師，眡瞭爲其副手；典同掌管樂器的修造和調律；磬師、鐘師、笙師、鎛師負責掌管打擊樂器和吹奏樂器的演奏；敔師、旄人、韎師爲手執舞器的舞師；鞮鞻氏掌管四夷之樂與其聲歌；典庸器專事樂器保管與陳列。如此等等，構成了設置嚴

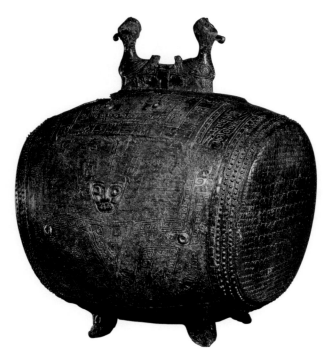

圖2-6　雙鳥饕餮紋銅鼓

商周時期，1977年出土於湖北咸寧地區。鼓高75.5公分，重42.5公斤。它由鼓冠、鼓身和鼓足3部分組成。鼓冠呈馬鞍形，中間有一圓孔可穿繩索懸掛；鼓身爲橫置腰鼓形，有橢圓形鼓面。鼓的周邊有雲雷和饕餮紋飾，繁縟古雅。銅鼓是古代貴族使用的一種禮樂重器。

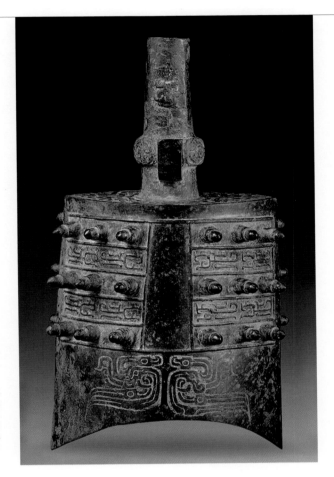

圖2-7 青銅鐘

鐘爲中國古代打擊樂器。它盛行於青銅時代，與當時樂律學、聲學和青銅冶鑄技術的高度發達分不開。由於青銅鐘質料堅實且耐腐蝕，雖歷經兩三千年，仍保持恒定的音響，爲後世追索古人的音樂提供保證。鐘在古代不僅是樂器，還是象徵地位和權力的禮器。王公貴族在朝聘、祭祀等各種儀典、宴饗與日常燕樂中廣泛使用鐘樂。

密的禮樂制度體系。爲了探知民情，周代樂官還有「採詩」職能。他們定期到民間採集歌謠，使統治者能夠「觀風俗、知得失、自考正」。此外，樂師們還能通過唱誦詩歌給天子提意見，擁有諷諫的權利。大司樂地位之高，可以想見。（圖2-7）

　　除了上述職能，大司樂的核心工作乃是教育貴族子弟。據《周禮·春官》記載，大司樂用音樂來培養國子的品德：忠心耿耿、剛柔和順、懂得尊敬、做事有常、孝順父母、善待弟兄；用音樂來培養國子學會語言藝術

35

的表達手法：感物而發、宣傳道義、以古諷今、誦吟詩文、表達心聲、以理服人；用樂舞教國子：舞《雲門》、《大咸》、《大韶》、《大夏》、《大濩》、《大武》。大司樂對樂德、樂語和樂舞的教授集中於世子和國子身上。世子是天子和諸侯的嫡子，國子則是公卿大夫的子弟。《禮記・內則》記有與其年齡相應的學習的進度。「十有三年，學樂，誦詩，舞《勺》；成童，舞《象》，學射御；二十而冠，始學禮，可以衣裘帛，舞《大夏》。」這樣的學習過程對於孩童的身心成長具有重要意義。當西方人三千年後將現代的音樂課引入中國時，殊不知國人曾經擁有的音樂教育傳統足以與之媲美。樂以立人的觀念自古有之，只是在漫長的歲月中被人長久遺忘了。

▌曾侯乙的「音樂廳」

二千五百年前的「音樂廳」是什麼樣？如果沒有實物依據，現代人幾乎無法想像得出。一九七八年，中國的考古工作者在湖北隨州擂鼓墩遺址發現了震驚世界的曾侯乙大墓。令人更加意想不到的是，這位葬於西元前四世紀的曾國（史書記載皆為隨國）國君竟然是一位熱愛音樂的「發燒友」。當塵封千年的大墓重見天日時，一座戰國時期的地下「音樂廳」赫然屹立於人們的眼前（圖2-8）。

曾侯乙墓的挖掘是二十世紀最偉大的考古發現之一。在大墓出土的七千多件文物中，隨葬樂器竟有

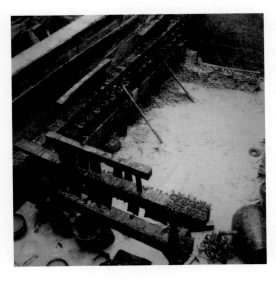

圖2-8　曾侯乙墓編鐘出土實況

曾侯乙墓是戰國時期曾侯乙的一座墓葬，呈「卜」字形，位於湖北隨州城西2公里的擂鼓墩東圍坡上。其中出土的曾侯乙編鐘是迄今發現的最完整最大的一套青銅編鐘。

37

一百二十五件之多。它們集中放置在墓穴的中室和東室，而中室正如國君處理政事、接見賓客的正殿。《周禮・春官》記載：「正樂縣之位：王宮縣，諸侯軒縣，卿大夫判縣，士特縣。」意思是指不同階層用樂的規範：天子用四面樂，諸侯三面，卿和大夫用兩面，士只能用一面樂。曾侯乙作為諸侯，其墓葬中室的樂器擺放恰如史書記載，屬於「軒縣」。墓室之內最為引人注目的樂器當屬規模龐大的曾侯乙編鐘（圖2-9）。自春秋以來，編鐘逐

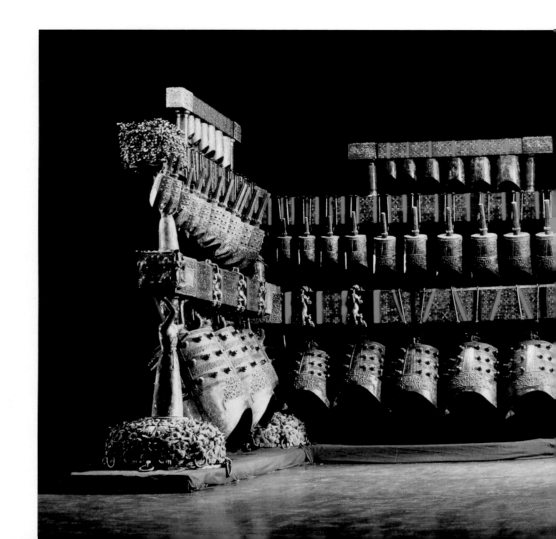

圖2-9　編鐘

戰國早期，湖北隨州曾侯乙墓出土。

曾侯乙編鐘出土於1978年，是中國迄今發現的數量最多、保存最好、音律最全、氣勢最宏偉的一套編鐘。曾侯乙編鐘按大小和音高為序編成8組懸掛在3層鐘架上。最上層3組19件為鈕鐘，形體較小，有方形鈕，有篆體銘文。中下兩層5組共45件為甬鐘，有長柄，鐘體遍飾浮雕式蟠虺紋，細密精緻，外加楚惠王送的一枚鎛鐘共65枚。曾侯乙編鐘音域跨越5個八度，只比現代鋼琴少一個八度，中心音域12個半音齊全。

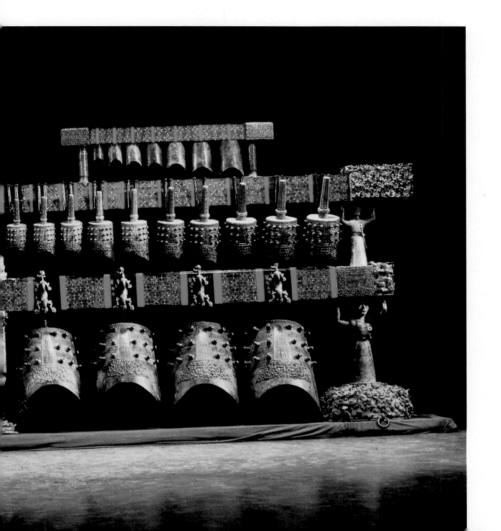

漸成爲宮廷用樂的核心樂器。以往出土的編鐘最多不過二十餘件一套，而曾侯乙編鐘竟有六十五件之多。其中，甬鐘四十五件，鈕鐘十九件，鎛鐘一件（圖2-10）。這些編鐘共分八個音組，分三層懸掛在滿飾彩繪花紋的銅木結構的鐘架上，每層的立柱是一個青銅佩劍武士。編鐘的形體上層最小、中層次之、下層最大。最小的一件重2.4公斤，高0.2公尺；最大的一件重203.6公斤，高1.53公尺。編鐘的總重量在2.5噸以上。鐘架通長11.83公尺，高達2.73公尺。氣勢恢弘，蔚爲壯觀。每件鐘的隧部和鼓部分別能夠奏出相距大三度或小三度的兩個樂音。整套編鐘的最低音爲大字一組的

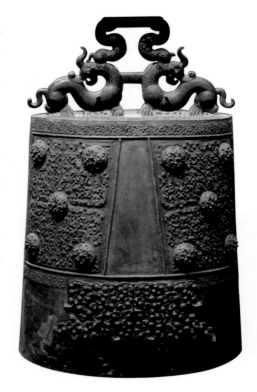

圖2-10　鎛

戰國早期，湖北隨州曾侯乙墓出土。
曾侯乙編鐘上的這個銅鎛是曾侯乙死後，楚惠王專門贈送的禮器，爲了緬懷這位諸侯。此鐘並不用於實際演奏，而是墓主人顯赫地位的重要象徵。

A音，最高音則在小字三組的C音，音域可達五個八度。編鐘的中部音區可以演奏完整的十二個半音，充分展現了它在世界樂器製造史上的領先地位。更具學術價值的是，曾侯乙編鐘的每件鐘器上都鐫刻著鎏金銘文，共有三千七百多個字。這些文字記錄著包括曾國在內的各個諸侯國的聲律名稱，對於我們瞭解先秦時代的音律體系具有極爲重要的參考價值。以往只在史書中記錄的音樂，如今卻能借助編鐘聆聽和查考上古的喤喤金聲，實在是一偉大的奇蹟。

同樣放置於中室的樂器還有迄今發現的規模最大的一套編磬（圖2-11）。整套編磬共有磬片三十二件，分上下兩排，安置在高1.09公尺的磬架之上。另有九件磬片分置三個木匣之內，作爲轉換宮調時替換備用。每個磬片上，同樣刻有該音的聲律名

圖2-11 編磬

稱，以便演奏者明確音高，從容使用。除此之外，曾侯乙墓出土的小件樂器同樣引人入勝。其中，建鼓是從未見諸實物的鼓樂器。它由一根長木柱直貫鼓腔插於鼓座上。鼓座（圖2-12）爲青銅鑄造，底座圓形，裝飾以糾結纏繞的群龍形象。其他彈撥、吹奏樂器還有五弦琴、十弦琴、二十五弦瑟、笙管、排簫、篪等共一百一十五件。置身於龐大、繁複的樂器之間，戰國宮廷的輝煌音聲彷彿撲面而來。曾侯乙將身後的陪葬安置得如同凡世，無意間竟把今人引入他的音樂殿堂。

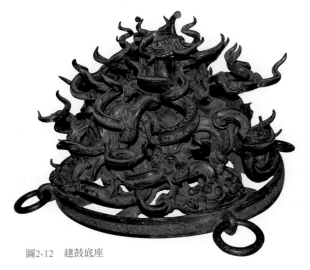

圖2-12 建鼓底座

▋ 惡鄭聲之亂雅樂

　　東周時期，諸侯並起，群雄爭霸。周王獨尊天下的地位連同治國安邦的禮樂制度，一併變得岌岌可危，形同虛設。「禮崩樂壞」的局面在西元前八世紀之後的華夏大地迅速蔓延，開啟了一個戰亂頻仍、文化更迭的新時代。春秋、戰國時期，以往用以劃定社會等級、明確行為規範的宮廷雅樂逐漸趨於衰落，地方文化的勃興則使更多新樂融入諸侯的生活。古人圍繞「鄭衛之音」的討論與辯駁，正是當時新樂與古樂交融衝突的集中體現。

　　根據史書記載，「鄭衛之音」本是古代流行於鄭國和衛國的民間歌舞。鄭、衛兩國位於今天的河南一帶，原本是殷商的故地。這裏的民間音樂保留了商代的音樂風格，其中不乏舒緩優美的情歌和熱烈奔放的歌舞。隨著東周政治格局的變化，天子宮廷的雅樂不再為人們所重視，各個諸侯轉而對鄭衛之音青睞有加。春秋時代的齊景公喜歡新聲。他為此專門修造露台，鑄造大鐘（圖2-13），整夜賞樂而不睡覺。戰國時期的魏文侯在同友人子夏論樂時談道：「吾端冕而聽古樂，則唯恐臥；聽鄭衛之音，則不知倦。」如此可見，鄭衛之音在當時的宮廷中已經相當普遍，並且受到諸侯的喜

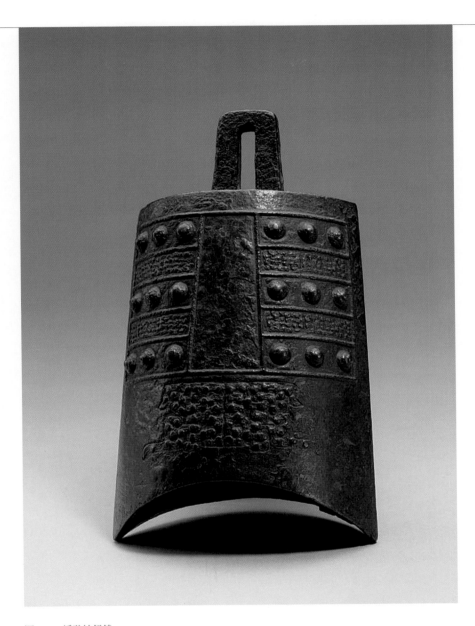

圖2-13　蟠虺紋鈕鐘

春秋晚期的鈕鐘13件成組，飾蟠虺紋，以有獸面的穿釘懸於架上。出
土時附有木槌。鐘上的銘文包含著豐富的內容，有些是對樂音的外部
音響效果的概況，有些是該樂器的律名、階名和變化音名等；還有對
該樂器用途的說明。

43

愛。相對於等級分明、思想深刻的雅樂，鄭衛之音則給人帶來更多閒適和歡悅。也正因爲如此，這些廣爲流行的新樂受到了儒家學派的批評和抵制。孔子（圖2-14）作爲儒學的創始人，雖身處亂世卻抱有復興周朝的理想。他對禮樂制度推崇備至，卻對鄭衛之音表示反感。孔子曾言：「放鄭聲，遠佞人。鄭聲淫，佞人殆。」人到中年的孔子希望輔佐魯國國君，實現自己的政治抱負。不想魯定公竟然接受了齊國的女樂（圖2-15），終日沉浸在靡靡新聲中不理政事。孔子遂發出「惡鄭聲之亂雅樂也，惡利口之覆邦家者」的感歎，開始了周遊列國的旅程。

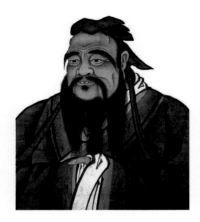

圖2-14　孔子畫像

孔子名丘，字仲尼，春秋時代魯國人，是中國古代的思想家和教育家，也是儒家學派的開創者。孔子曾經周遊列國，傳道授業，推行仁義之政。他對音樂非常重視，曾經主持編定《詩經》，並在琴樂演奏方面有很高造詣。孔子認爲，禮與樂的結合是治國之本，強調音樂在傳播禮制、移風易俗方面具有重要作用。

　　孔子一生熱愛音樂（圖2-16），並且堅信音樂可以啟發民智，輔助國政。他曾向師襄學習琴曲《文王操》（圖2-17），由於極爲刻苦，竟然使文王的形象伴隨琴音躍然而出。他重視周代典籍的整理工作，特別對《詩經》這部包含著多國民歌的詩歌總集加以修訂，使它成爲流傳後世的文學經典（圖2-18）。儘管孔子歷時十二年的政治遊說無果而終，但是他卻以積極入世的態度捍衛並傳播著禮樂文化。在周遊列國期間，孔子招收的學生超過三千人，凝聚起一股崇尚儒學的文化力量。孔子在教學中推崇「禮、樂、射、御、書、數」六門技藝，而音樂正是儒生重點研修的對象。這樣的教育模式在很大程度上繼承了周代的禮樂教育體制，並且將它從宮廷推廣至民間。孔子主張仁愛治國，認爲：「人而不仁如禮何？人而不仁如樂何？」他還把禮樂當作改善風化的手段，提出

圖2-15　女樂文馬

選自明代反映孔子生平事蹟的《孔子聖跡圖》(作
者及繪製年代不詳)，現藏於山東曲阜孔府。
孔子輔佐魯國國君魯定公治國，魯國日漸富強，
引起齊國驚懼，於是向魯定公贈送良馬和善樂舞
的美女。此後，魯定公整日躲在後宮觀賞歌舞，
不理朝政，使剛剛強盛起來的魯國又一天天衰落
下去。孔子於是憤然離開魯國，開始了他周遊列
國的生涯。

「移風易俗莫善於樂，安上治民莫善於禮」的重要思想。(圖2-19) 孔子推行的
禮樂制度和仁學思想雖然與當時的政治環境不相符合，卻爲後世創立了承
襲千年的社會信仰。隨著漢代儒學的再度興起，孔子崇尙的禮樂制度沒有
被新聲湮沒，反而成爲中國歷代封建統治者努力追隨的治世標準。

45

圖2-16　在齊聞韶

選自《孔子聖跡圖》。
孔子熱愛音樂。一次，孔子在齊國聽到了舜帝時代的韶樂，沉醉其
中，三月不知肉味，並說：「音樂不僅能讓自己快樂，也能使別人快
樂；不僅能端正自己的品行，也能端正其他人的品行。想不到音樂美
到這個地步。」

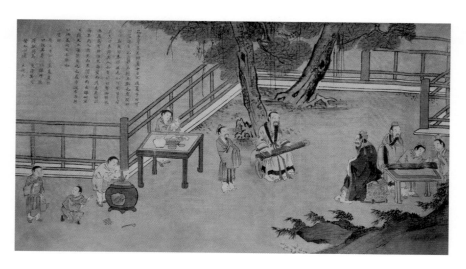

圖2-17　學琴師襄

選自《孔子聖跡圖》。
孔子向魯國樂師師襄學琴，由音聲而知曲意，由曲意而知作曲之人，
最後指出這是周文王所作的《文王操》，令師襄佩服不已。

46

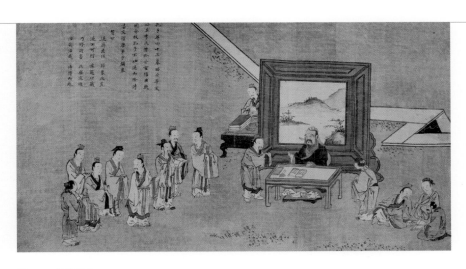

圖2-18　退修詩書

選自《孔子聖跡圖》。
孔子43歲時，魯昭公逝世，魯定公即位，當時魯國最有權勢的大夫季
氏把持魯國的朝政，同魯君的矛盾很大。於是，孔子不再爲官，此後
便專門從事詩、書、禮、樂的修習和教學工作，收了很多弟子。

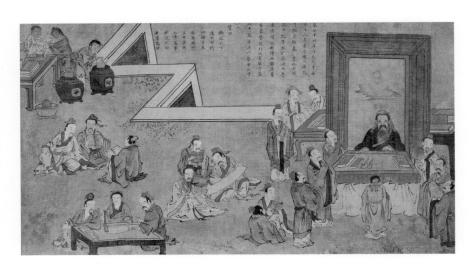

圖2-19　刪述六經

選自《孔子聖跡圖》。
孔子68歲時，魯國國君派人迎孔子回魯國輔佐自己。但孔子最終還是
沒有被重用。孔子晚年致力於整理文獻，刪定六經，並繼續從事教
育，傳播禮樂文化。他的弟子多達3000人，其中身通六藝者72人。

▌樂者天地之和也

　　周代的禮樂制度對於中國封建社會的音樂發展，影響極爲深遠。它決定著統治階層對音樂價值的認知方式，同時也左右著傳統知識份子對待音樂的基本觀念。西漢早期，一部系統論述先秦禮樂思想的專著，適時推動了這一尙古潮流的復興。這本著作就是《樂記》。由於時代久遠，《樂記》的作者至今難以確定，原有的二十三篇內容也僅存十一篇。但是，正是這本殘缺的書卷近乎向後人展現著先秦音樂的全貌。凡音樂思想、作曲、演奏、樂器製作、音律研究、人物言論皆有涉及。（圖2-20）現存的十一篇目錄分別是：《樂本篇》、《樂論篇》、《樂禮篇》、《樂施篇》、《樂情篇》、《樂言篇》、《樂象篇》、《樂化篇》、《魏文侯篇》、《賓牟賈篇》和《師乙篇》。其中前八篇集中討論的是音樂的基本理論，後三篇則記錄了歷史人物針對音樂的談話。《樂記》把儒家音樂思想作爲討論的核心，全然是對周代以來禮樂制度的系統回顧和總結。

　　《樂記》的《樂本篇》，首先對音樂的本質做出解釋。書中開篇寫道：「凡音之起，由人心生也。人心之動，物使之然也。」其基本意思是，音

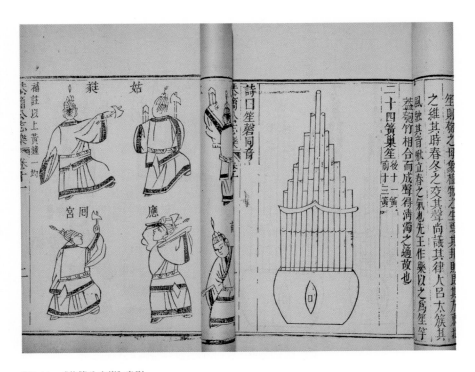

圖2-20　《恭簡公志樂》書影

明代，韓邦奇撰，清嘉慶十一年（1806）關中裕德堂刊本。
此書為經部樂類，內收大量樂器及樂舞圖。樂，為儒家六經之一。孔
子認為一個人的學習，應該「興於詩，立於禮，成於樂」，因此樂是
儒家思想體系的核心價值觀。

樂的產生來自人的內心，而內心的情感波動正是由外物引起的。由於音
樂與人的內心緊密聯繫，故音樂的屬性直接和人的喜怒哀樂對應起來，於
是形成了不同種類與風格。那麼，禮與樂又是怎樣的關係呢？《樂論篇》
中指出：「樂者為同，禮者為異。同則相親，異則相敬。樂勝則流，禮勝
則離。合情飾貌者，禮樂之事也。」如此看來，樂有協調民意、人情的用
途，禮有區別等級、人倫的功效。禮樂的結合，才是治理國家的萬全之
策。「樂者天地之和也，禮者天地之序也。和，故百物皆化。節，故群物

49

皆別。」儒家剛柔相濟，中正和諧的治世理念都被融會在禮、樂的二元關係之中。由於音樂與政治的緊密結合，國人聆聽音樂，就可瞭解國家的政治狀況與社會風氣。「是故治世之音安以樂，其政和；亂世之音怨以怒，其政乖；亡國之音哀以思，其民困。聲音之道，與政通矣。」（圖2-21）（圖2-22）

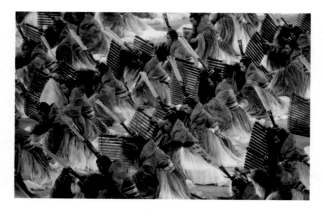

圖2-21　2008年北京奧運會開幕式表演「三千弟子讀書」1

《樂記》中對音樂的價值評判，同樣遵循儒家的禮樂觀念。一方面，它肯定了音樂是人類情

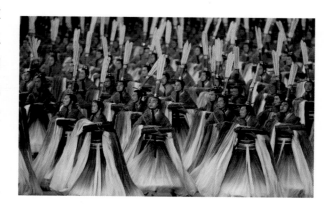

圖2-22　2008年北京奧運會開幕式表演「三千弟子讀書」2

當代中國人對儒家的禮樂思想重新投以關注的目光。儘管中國近代文化發生了劇烈變動與更迭，國人對儒家宣導的中庸、和諧依然推崇備至。

感的自然流露，「樂者樂也，人情之所不能免也。樂必發於聲音，形於動靜，人之道也。聲音動靜，性術之變盡於此矣」；另一方面，它又堅定不移地崇尚雅樂，排斥俗樂，認爲「先王之制禮樂也，非以極口腹耳目之欲也，將以教民平好惡，而返人道之正也」。而那些僅把音樂當作娛樂，滿

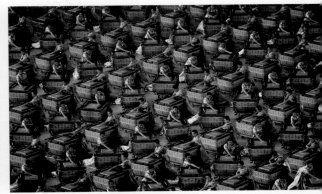

圖2-23　2008年北京奧運會
開幕式表演「擊缶而歌」1

缶，一般作爲伴奏樂器使用，「以四杖擊
之」。2008年北京奧運會開幕式上，2008位武
士擊缶而歌，2008尊缶，帶著千年歷史的迴
響，帶著華夏禮樂文明的傳承。

圖2-24　2008年北京奧運會
開幕式表演「擊缶而歌」2

足私欲的人則被蔑稱爲庶民和禽獸。大眾應該把聆聽高尙的音樂當作一種
美德。「是故，樂在宗廟之中，君臣上下同聽之，則莫不和敬；在族長鄉
里之中，長幼同聽之，則莫不和順；在閨門之內，父子兄弟同聽之，則莫
不和親。」美好的音樂激發仁愛之心，長幼尊卑的人際關係也在雅頌聲中
變得平順而和諧。

　　在中國古代的音樂理論著作中，《樂記》因爲集中論述了儒家的禮樂思
想而受到後世的弘揚和追捧。（圖2-23）（圖2-24）它如同一部宣傳禮樂治國的政
治綱領，將華夏民族的群體命運與音樂緊緊聯繫在一起。儘管禮樂體制在
中國封建社會的政治舞台上幾經沉浮，日趨萎縮，但是它的思想卻深刻影
響著國人看待音樂的視角，並且一直延續到今日的雅俗之爭中。

樂賦心弦
中國音樂

③

萬民同樂的樂舞歡歌
——中國古代俗樂文化

▍街陌謳謠相和曲

　　漢代是中華民族文化蓬勃興起的時期，許多音樂種類在此期間相繼出現，爲後世的音樂發展奠定基礎。隨著社會文化的日趨繁榮，流行於民間的俗樂開始興盛，並且迅速成爲漢代音樂最爲奪目的文化成就。爲了將民間的藝術財富收集整理，漢代設立的樂府機構沿襲先秦傳統，繼續採集地方民歌，使宮廷音樂與俗樂不斷融合，促進了俗樂的發展傳播。（圖3-1）

圖3-1　漢墓樂舞畫像石

此畫像石乃山東沂南縣西八里的北寨村漢墓畫壁的局部，1954年出土，定名爲《百戲圖》。圖像以雜技演出和樂舞表演爲主要內容，其中既有「跳丸弄劍」、「載竿」等雜技表演，又有磬、鐘、建鼓、琴、塤、排簫等多種樂器組成的樂隊演奏。奏者共15人，足見當時官宦家庭中娛樂活動的盛況。

圖3-2　漢代白玉鼓樂俑

白玉圓雕鼓樂俑一組，神情各不一樣，形象可人。
樂俑持各色擊打樂器，喜笑顏開。樂俑均袒胸露
臍，頭纏絞絲紋勒帶，腹下繫有絞絲腰帶，坐墊亦
飾爲絞絲紋。

　　漢代俗樂中最具特色的音樂種類當屬相和歌。《晉書‧樂志》記載，
「相和，漢舊歌也。絲竹更相和，執節者歌。」作爲中原地區流行廣泛的曲
種，相和歌最初只是流行於街頭巷尾的民間歌曲。（圖3-2）《樂府古題要解》
指明，樂府相和歌的表演形式是「相和而歌，並漢世街陌謳謠之詞，絲竹
更相和，執節者歌之」。它的表演雛形是一個人清唱的「徒歌」，後來又發
展出加入幫唱的「但歌」，最後則以歌者擊節演唱、絲竹樂器伴奏的形式呈
現。（圖3-3）相和歌演唱的內容取材廣泛。雖然漢代文獻中並無對相和歌詞
的直接紀錄，但是人們卻可從後世流傳的樂府詩作中追溯它的蹤跡。漢代
樂府古辭記有《江南》一曲，傳說爲相和歌之正聲。「江南可採蓮，蓮葉何

田田。魚戲蓮葉間。魚戲蓮葉東,魚戲蓮葉西。魚
戲蓮葉南,魚戲蓮葉北。」樸素、優雅的文辭使人瞬
間體會到江南水鄉的情致,陶醉在一片漣漪裏。

　　相和歌的藝術魅力使它迅速為統治階層所接
受。通過精心編創和改革,漢魏時期的相和歌已經
成為具有相當規模的大曲形式,稱為「相和大曲」或
「清商大曲」。據《舊唐書‧音樂志》記載,相和歌
所用音調包括了平調、清調、瑟調,以及楚調和側
調。它們皆源於漢初的宮廷音樂,後來則成為漢魏
六朝新舊民歌的總稱。《宋書‧樂志》記錄了漢魏時
期流傳下來的十五首相和大曲歌詞。其中大部分乃
是「魏氏三祖」的佳作。曹操創作的《步出夏門行》
就是著名的一曲。「東臨碣石,以觀滄海。水何澹
澹,山島竦峙。樹木叢生,百草豐茂。秋風蕭瑟,
洪波湧起。日月之行,若出其中;星漢燦爛,若出

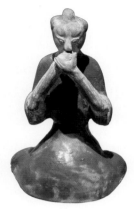

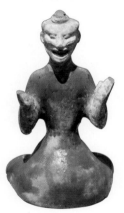

圖3-3　漢代伎樂俑群

漢代的仕宦家庭多養樂
工,這些樂人經常在郊
遊、宴飲等休閒活動中表
演,滿足貴族的娛樂需
要。圖中樂人三人演奏,
一人唱和,動作表情豐富
細膩,體現著漢代器樂說
唱的繁榮。

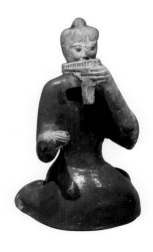

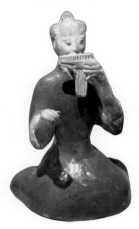

其裏。幸甚至哉，歌以詠志。」相和大曲在曲體構成上分成多段，其中主體部分稱爲「曲」，前後或可加入「豔」、「趨」和「亂」等段落，用於陪襯主體。「曲」內按照句法格律又分多「解」，以此標示音調段落。曹操的《步出夏門行》共有四解，以上詩句不過一解而已。「幸甚至哉，歌以詠志。」透露出歌者的熱情與豪放。通過歌聲讚美自然，人與海天相親相和。

南北朝時期，相和歌以「清商樂」之名繼續傳播，至隋唐時期改稱「清樂」，成爲流傳後世爲數不多的漢樂正宗。

▋ 相容並包隋唐樂

　　中國文化在歷史上有著極為突出的開放度和包容力，這在音樂領域表現得格外引人注目。早在漢代，中國就已經與北狄和西域地區的音樂交流。傳說張騫通西域時，曾經帶回《摩訶兜勒》一曲，並由李延年改編創作出「新聲二十八解」，是為中外音樂交流的早期紀錄。北狄古時包括鮮卑、吐谷渾、部落稽三國，以馬上所奏的鼓吹樂最為著名。北狄音樂傳入中原地區後被宮廷模仿沿用，歸鼓吹署管轄。至於西域音樂，自漢代以後，北方民族多次入主中國，他們與西域各國交往密切，遂把西域音樂大量引入中國北部和中原地帶。當時傳入的西域音樂包括天竺樂、龜茲樂、西涼樂、高昌樂、康國樂、安國樂和疏勒樂。各地音樂匯聚中國，為中國音樂注入無比豐富的藝術滋養。（圖3-4）（圖3-5）

　　隋唐兩朝一貫被國人視為中華國力與文化發展的全盛時期。在這一時期，中國的音樂文化也迎來了前所未有的開放與繁榮。中原地區與外族民間音樂的匯聚交融蔚然成風，受到社會各階層的喜愛與歡迎。自隋代開始，宮廷對於外族音樂的吸收和使用越發顯著。開皇初年，宮廷訂立七部

57

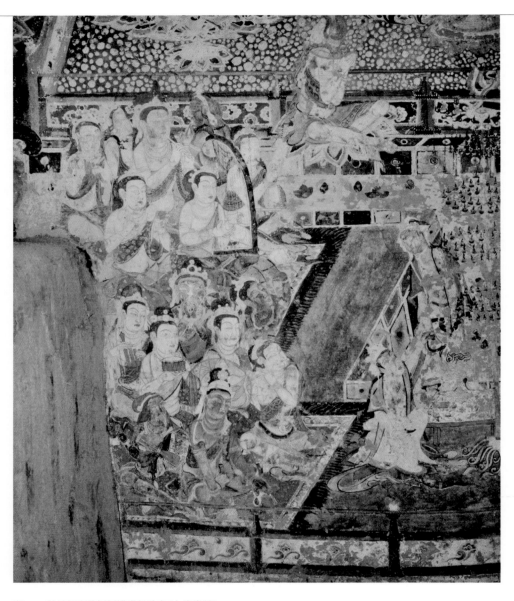

圖3-4　敦煌初唐藥師經變樂舞壁畫（左席樂隊）

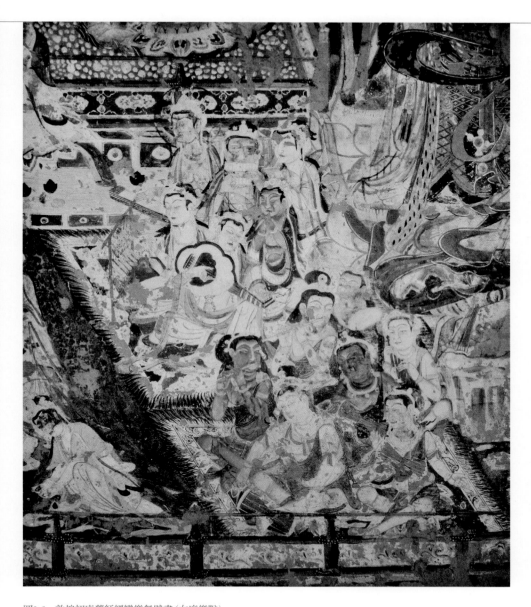

圖3-5　敦煌初唐藥師經變樂舞壁畫（右席樂隊）

此壁畫繪製於唐代貞觀十六年（642），具體內容為《東方藥師經變相》。左右兩席經變樂隊呈現出唐代顯赫的器樂演奏盛況。其中，26名藥師演奏的樂器包括羯鼓、阮咸、篳篥、箜篌、方響、笙、琵琶、橫吹（笛子）、排簫、箏、拍板等，顯示出胡樂與漢樂融合的顯著特徵。

樂，包括國伎、清商伎、天竺伎、高麗伎、龜茲伎、安國伎和文康伎。至煬帝時，歌舞伎樂增加疏勒和康國兩部，是爲九部樂。大唐初建，宮廷因循隋代舊制，仍用九部樂。待唐太宗平定高昌，遂將伎樂增至十部。通觀唐代的十部樂，外族音樂在宮廷用樂中佔據了絕對優勢。它們已然成爲唐代宮廷音樂文化的正典，展示著唐人博大的胸懷和自信力。（圖3-6）唐玄宗

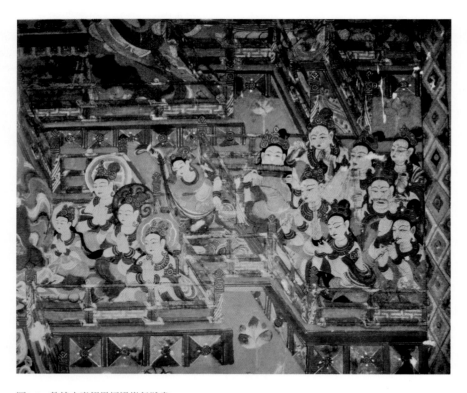

圖3-6　敦煌中唐報恩經變樂舞壁畫

此壁畫內容爲《報恩經變相》。它所
描繪的樂舞反映出當時宮廷樂舞的演
出場景。龐大的規模、繁複的用樂，
正是唐代宮廷音樂鼎盛發展的重要證
明。

圖3-7　敦煌晚唐報恩經變樂舞壁畫

《報恩經變相》壁畫是南唐西域地區樂舞的集中反映。自1998年，中美兩國的科學家攜手合作，對破損嚴重的壁畫加以探測和修復，從而使此樂舞壁畫得到妥善保存。

即位後，將樂部的名稱從地名改爲樂調名稱。這樣一來，外族音樂與中原音樂的界限變得更爲模糊，並有大量創作音樂歸入其中。玄宗將樂部簡單分爲坐部伎和立部伎。其中坐部伎由水準較高的樂人在堂上坐奏，而立部伎則是技藝稍遜的樂人在堂下立奏。立部伎包括八部樂曲，主要以樂舞形

式讚美皇帝的文治武功。坐部伎包括六部樂曲,以規模較小的舞蹈彰顯皇室的富麗與榮耀。（圖3-7）

　　隋唐兩代的多部樂均爲宮廷饗宴和娛樂之用,凸顯出它的世俗本質。與先秦時代注重禮樂不同的是,隋唐音樂的空前繁榮正是以各民族的世俗樂舞爲基礎的。胡樂的廣泛傳播加速了中國音樂的發展革新,也使創作音調間雜胡音的現象越發普遍。及至中唐,中國的音樂文化裏已然難覓純粹的華夏正聲,而人們卻坦然地接受胡樂,對於新聲更是來者不拒。（圖3-8）

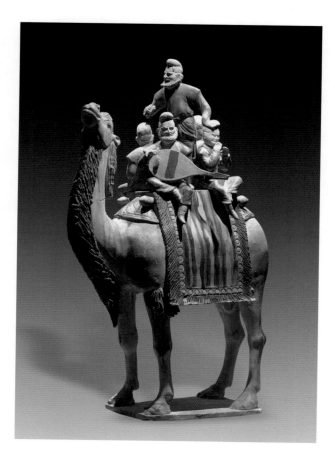

圖3-8　唐三彩駱駝載樂俑

1957年出土於陝西西安一座唐墓。駱駝站在長方形底座上,引頸長嘶,駝背上的馱架爲一平台,鋪有色彩斑斕的毛毯,共有5名樂手。其中4名樂手手持不同的胡人樂器,面朝外盤腿坐著演奏,中間站立的男子正在歌唱,顯然是一個流動演出團。

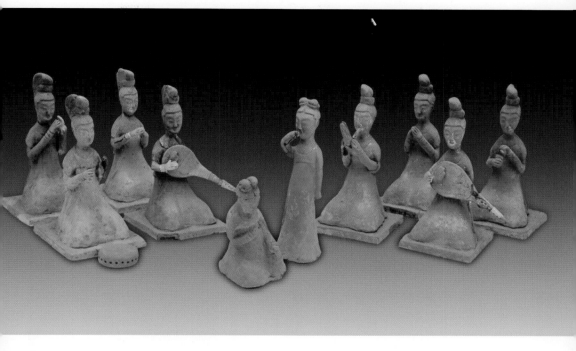

圖3-9 唐樂舞俑

這些唐代樂舞俑以生動的形象再現著當時歌舞表演
的基本形式。這一組合當爲小型表演，其中既有吹
奏笙竽、管子、琵琶的樂人，又有相映成趣的舞
者。樂人歡樂、怡然的面容，靈秀、輕盈的動作，
令人流連，浮想聯翩。

史書記載，唐玄宗李隆基除政治才幹過人外，尤知音律。他不但擅長樂舞
表演，還親自度曲演奏、執教梨園。在他的宣導下，達官大臣皆喜言音
律，而洛陽百姓亦多習胡樂。皇室與百姓同樂，自古即爲一種治世理想。
唐人竟將這一理想發揮到近乎完美的境地，音樂藝術在這一時期的勃興與
繁盛也就不足爲奇了。（圖3-9）

月聞仙曲舞衣裳

歌舞表演是唐代音樂文化的重
要內容之一。無論宮廷用樂還是民
間娛樂，舞蹈始終受到唐人的廣泛
青睞。在眾多歌舞形式中，燕樂大
曲是當時規模最大、發展最爲成熟
的種類之一。它是一種集合了歌
唱、舞蹈和器樂演奏的大型歌舞音
樂，其風格形式沿襲了漢魏以降的
相和大曲與清商大曲。僅就舞蹈
而言，唐代歌舞又分「健舞」和「軟
舞」。（圖3-10）前者動作敏捷、形態
剛健，後者則舒緩溫婉、表情細
膩。唐代健舞的代表作品包括《劍
器》、《胡旋》、《胡騰》、《柘枝》、

圖3-10　唐紅衣舞女壁畫

1957年陝西省長安縣郭杜鎮出土。舞女頭梳高
髻，身穿敞胸窄袖衫，下著紅白長皺裙，手執
披帛，舒展雙臂，緩步起舞，表現出唐代「巾
舞」的形象。「巾舞」又稱「公莫舞」，相傳漢代
已用於宮廷饗宴，唐代列入《清商樂》中。

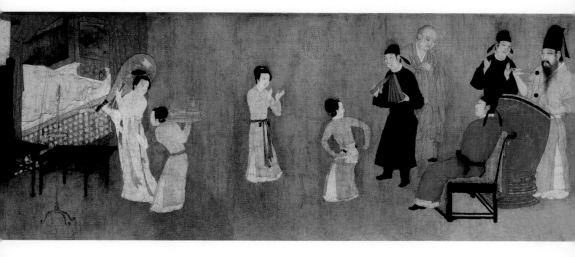

圖3-11　《韓熙載夜宴圖》局部

五代,顧閎中繪,絹本,北京故宮博物院藏。
《韓熙載夜宴圖》以連環長卷的方式描摹了南唐巨宦韓熙載家開宴行
樂的場景。此圖爲其局部。圖中主人親自敲擊大鼓,另有一男子打拍
板,一男一女擊掌伴奏,表演軟舞《綠腰》的女伎身穿緊身窄袖長襟
舞衣,背對觀眾,側臉向右,雙手背在身後,似正要向下分開,將其
衣袖飄舞起來。

《拂林》等。杜甫的著名詩作《觀公孫大娘弟子舞劍器行》就有對《劍器》之
舞的生動記錄。與之相應,軟舞的傑作則有《涼州》、《綠腰》、《回波樂》、
《蘭陵王》、《春鶯囀》等。五代時期的畫家顧閎中繪製的《韓熙載夜宴圖》
（圖3-11）,就把《綠腰》的舞姿描繪得維妙維肖。然而,唐代大曲中最爲著
名的樂舞作品乃是《霓裳羽衣舞》。它曾引得世人爲之傾倒,竟至發出「千
歌百舞不可數,就中最愛霓裳舞」的感歎。

　　《霓裳羽衣舞》相傳爲唐玄宗所作。詩人鄭嵎在《津陽門詩》的注解中
提到,道人葉法善曾領玄宗遊月宮。當時已是深秋時節,皇帝感到淒苦寥
落,無法久留。半途中,忽然聽到悠揚的仙樂,於是依笛律記錄下來。後
來西涼都督楊敬述獻上《婆羅門曲詩》,其聲調與仙樂相符。玄宗遂將月宮

65

所聞作為散序，又依楊敬述所進樂曲音調，創作了《霓裳羽衣曲》。宋代王灼認為，這首曲子源於西涼，經過玄宗潤色更名，方成《霓裳羽衣曲》。其他神怪傳說皆不足為信。唐代著名詩人白居易曾創作長詩《霓裳羽衣歌》，對整個樂舞的表演情形作了極為細緻的描述，為後人研究唐代大曲的結構提供了寶貴線索。（圖3-12）根據詩歌敘述，《霓裳羽衣曲》以器樂次第發聲的散序作為開端，演奏六遍方入中序。此時，舞者飄然轉旋，斜曳裙裾，如仙女般嬝嬝飄飛。及至入破，「繁音急節十二遍，跳珠撼玉何鏗錚」，大曲的高潮即在此段。樂段重複十二遍後，「翔鸞舞了卻收翅，唳鶴曲終長引聲」。舞者將搧動的羽衣緩緩收起，樂器則模仿鶴鳴長奏一聲，標誌整部作品的結束。按照白居易的記述，《霓裳羽衣曲》共分三十六段音樂，其中散序六段、中序十八段、曲破十二段。舞者上衣綴有潔白

圖3-12　唐樂舞壁畫

此圖為唐代燕妃墓中《奏樂圖》壁畫局部。畫中兩女子各執不同樂器，似乎正在認真演奏。此壁畫與墓室中另一幅壁畫《二女子對舞圖》共同構成了一組載歌載舞、歌舞昇平的生活畫面，集中體現了這一時期音律歌舞藝術的發展水準。

的羽毛，下身則穿雲朵樣裙裾，裝扮形象如天女下凡。相傳楊貴妃以善演此舞引以為傲，認為「霓裳羽衣一曲，可掩前古」。一般大曲皆以急速的節拍作為終止，而《霓裳羽衣曲》一曲則在最後恢復慢速，寂靜而止。這樣的處理凸顯出創作者卓爾不群的藝術追求，同時也反映出皇家極為高雅的音樂品味。

　　《霓裳羽衣曲》除作為大曲外，還被歸入法曲之列。「法曲」或稱「法樂」，最初因在南朝的佛教法會中使用而得名。法曲較之一般大曲優雅、

清淡，具有中原地區的清商遺韻。它以
器樂演奏和舞蹈表演爲主，只有很少部
分加入歌唱。（圖3-13）（圖3-14）法曲興於
唐代，太宗的《破陣樂》、高宗的《一戎
大定樂》、武后的《長生樂》都是法曲中
的精品。唐玄宗作爲一位洞曉音律的帝
王，非常喜歡法曲。他專門挑選坐部伎
子弟三百多人親自在梨園教習法曲。後
世戲曲演員自詡「梨園弟子」，即從此
來。《霓裳羽衣曲》作爲唐代歌舞大曲
的代表作品向世人展示了唐代音樂的
興盛與繁華。白居易的絕世名篇，將
霓裳曲永遠定格在國人的文化記憶中。

圖3-13　唐代蘇思勗墓樂舞壁畫

圖3-14　唐代蘇思勗墓樂舞壁畫

唐代蘇思勗墓於1952年在陝西西安東郊發掘出土。墓
室東壁有一幅舞樂圖，中間爲一舞者，兩邊爲伎樂。
中間的舞者是個深目高鼻滿臉鬍鬚的胡人，頭包白
巾，身著長袖衫，腰繫黑帶，足蹬黃靴，立於黃綠相
間的毯上起舞。兩側則有樂人若干，各執樂器爲其伴
奏。

鼓詞唱賺諸宮調

儘管宋代的行政、軍制遠不如隋唐，但城市商業和手工業的迅速發展卻催生了以市民階層為主體的市民經濟與文化。隨著城市的擴張和功能的進化，宮廷引領文化潮流的趨勢逐漸發生轉變。音樂成為市民消遣娛樂的重要內容，在其豐富性與創新性方面很快超過宮廷音樂。市民音樂成為宋代音樂發展的主流，由此產生了極為豐富的音樂體裁和優秀作品。在商賈雲集、店鋪林立

圖3-15　《清明上河圖》中的說唱表演

《清明上河圖》是北宋畫家張擇端繪製的風俗畫長卷，生動記錄了12世紀都城汴京的生活風貌。5公尺多長的畫卷囊括了都市中的各色人物、各種行業。此處局部是說書人在市場表演的場景，引得路人圍成一圈，爭相觀看。

的鬧市裏，「瓦子」成為市民娛樂的集中場所。在瓦子之中，時有用欄杆圍攏起來供藝人表演的固定場所，稱為「勾欄」。許多重要的說唱體裁和民間

小曲就從這裏興盛傳播開來。（圖3-15）

　　宋代的說唱音樂是市民音樂藝術勃興的典型標誌。這一時期的說唱形式極爲多樣，有講史、說經、彈唱因緣、說諢話、陶眞、道情、鼓子詞、唱賺、諸宮調等，其中以後三種最具代表性。鼓子詞是一種散文與韻文結合的說唱形式。由於最初演唱者用鼓擊拍，故稱鼓子詞。鼓子詞的散文部分以道白爲主，韻文則用來詠唱。（圖3-16）從北宋趙令畤所撰《侯鯖錄》中記載的「元微之崔鶯鶯商調蝶戀花鼓子詞」的文學底本來看，鼓子詞通篇只用一個詞牌反覆詠唱，每段之間加入說白。「崔鶯鶯」一曲共有十二段韻文和十二段散文，同時又另加一曲放在開頭，略敘全篇大意。該曲作者還對全篇的格調加以提升，使其句句言情、篇篇見意，達到了文雅、至美的藝

圖3-16　《雜技戲孩圖》

此畫爲宋代著名畫家蘇漢臣所作。畫中雜技藝人正施展絕技，口中唱詞，手中擊節敲鼓，兩個小兒不覺被深深吸引。此畫反映出當時民間說唱中包含的多種技藝。

術境界。

　　唱賺是一種以鼓、拍板和笛子作爲伴奏的唱曲形式，曲調結構分爲「纏令」和「纏達」兩類。前者擁有引子和尾聲，中間包括若干曲牌；後者在首尾不變的基礎上，主題部分由兩個曲牌交替演唱，形成循環。唱賺作爲市井小曲演唱的代表曲種，其中兼有慢曲、曲破、大曲、嘌唱、耍令、番曲、叫聲等，並接諸家腔譜，要求演唱者具備相當全面的演唱技術。唱賺出現於南宋，傳說由勾欄藝人張五牛根據北宋「鼓板」發展而成。（圖3-17）唱賺流傳至今的作品保存在南宋末年陳元靚編撰的《事林廣記》中（圖3-18），名爲《圜社市語》。它是由九個曲牌串聯組成的套曲，僅有文詞卻無

圖3-17　南宋墓葬石刻唱賺圖

四川廣元縣羅家橋南宋墓石刻的表演場面。其間伴奏者共3人，一人吹笛、一人擊拍板、一人擊有支架的扁鼓。此石刻與《事林廣記》唱賺圖相同，同爲唱賺演出。

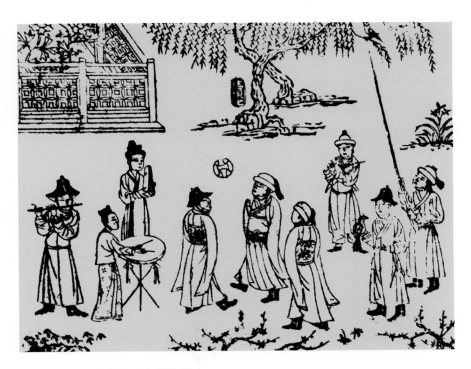

圖3-18　南宋《事林廣記》中的唱賺插圖

《事林廣記》是一本日用百科式類書。書中記載門類
廣泛，天文、地理、政刑、社會、文學、遊藝，無
所不包。此畫為書中插圖，記錄了藝人表演唱賺的
情景。

傳譜。前書還記錄的另一首唱賺名為《願成雙》，卻是有譜無詞。記錄的缺
憾使後人對唱賺的認識總未能詳，而流傳的曲譜卻為人們揣摩市井遺音提
供了機會。

　　諸宮調是宋代流傳的大型說唱形式，樂曲以不同宮調的多個曲牌連綴
而成，具有豐富的藝術表現力。根據王灼在《碧雞漫志》中的記載，諸宮調
的首創者應是汴京的勾欄藝人孔三傳。他生於山西澤州，擅長編撰傳奇、
靈怪入曲說唱。作為一種能夠敘述長篇故事的說唱曲種，它的體制宏大、

曲調豐富，表演時說唱相間，以鼓、板和笛子作爲伴奏。目前存世的諸宮調作品包括元代的《張協狀元》末色所唱諸宮調一段、金刊本《劉知遠諸宮調》（圖3-19），以及董解元的《西廂記諸宮調》。其中，《西廂記諸宮調》根據唐代詩人元稹的《會眞記》改編而成。全本共用十四個宮調，一百五十一個曲牌。諸宮調從宋至元普遍流行，許多文學故事也因此得以傳播，深入

圖3-19　《劉知遠諸宮調》唱本

中國宋、金時代的諸宮調作品。作者無考。現殘存42頁，存於北京國家圖書館，是現存諸宮調刻本中最早的一部。《劉知遠諸宮調》全書應有12則，今殘存《知遠走慕家莊沙陀村入舍第一》、《知遠別三娘太原投事第二》、《知遠充軍三娘剪髮生少主第三》、《知遠探三娘與洪義廝打第十一》、《君臣弟兄母子夫婦團圓第十二》5則，前4則並有殘頁，但首尾完整。書敘五代時後漢高祖劉知遠發跡變泰的故事，南戲《白兔記》即取材於此。

人心。

　　宋代市民音樂的繁榮，使俗樂文化真正成爲中國音樂的主流。文化下移帶來的藝術勃興，締造了中國音樂發展的又一高峰。（圖3-20）（圖3-21）

圖3-20　南宋《歌樂圖》局部1

圖3-21　南宋《歌樂圖》局部2

絹本著色畫，高25.6公分，長157.7公分，爲手卷形式，作者不詳，上海博物館藏。畫中9名女伎，2名女童，1名老樂師在庭院中一字排開，準備演出。女伎樂隊人員所持樂器有拍板、細腰鼓、橫笛、扁鼓、方響、排簫、琵琶，裝束整齊，均爲要登場的演奏者。老樂師手中的琵琶可能也是身旁女伎所用。兩女童應爲舞者。

▌雜劇南戲感天地

　　中國的戲曲藝術起源可以追溯到漢代的角抵戲。西漢時，劉歆在《西京雜記》中記載了角抵戲《東海黃公》的故事情節，並且提及人們對戲曲表演趨之若鶩。及至唐代，城市流行北朝時的參軍戲。戲中對官員貪腐的諷刺深受百姓歡迎。宋代時，隨著城市瓦舍的興盛，各種戲曲形式紛紛湧現，其中最具代表性的當屬雜劇。（圖3-22）宋代雜劇最初僅是對一段戲曲故事的泛稱，後來專指由真人扮演的戲曲。（圖3-23）雜劇演員一般有四到五人，一般分為豔段、正雜劇和散段三部分。其中豔段首先上演尋常熟事；正雜劇通常兩段，分角色表演一個完整的戲劇故事；散段是滑稽幽默的逗笑段落，旨在調節劇場氣氛，博觀眾一樂。宋代雜

圖3-22　南唐雜劇俑

雜劇藝術在五代時期就已廣泛流傳，在南唐元宗李璟墓中保存著雜劇俑作為陪葬。這些雜劇俑體態生動，表情豐富，展現出當時戲曲發展達到的高度。

圖3-23　南宋《雜劇打花鼓圖》

此畫作者不詳。畫面爲宋代雜劇場景，兩人相對作
揖，表情怡然。右者身後支一扁鼓，概爲戲曲伴奏
之用。

劇廣泛採用唐大曲、詞調、諸宮調的音調，對前代音樂起到了客觀的傳承
作用。

　　經過宋金兩代的發展鋪墊，雜劇在元代達到了它的鼎盛時期。由於元
代的政治體制導致嚴重的社會矛盾，許多文人因地位降低、入仕無門，開
始將旺盛的創作熱情投注在戲曲劇本上。他們與社會底層的百姓同難共

75

圖3-24　明代木刻本《感天動地竇娥冤》插圖

《竇娥冤》全稱《感天動地竇娥冤》，劇情取材自《列女傳》中的《東海孝婦》，寫的是竇娥被無賴誣陷，又被官府錯判斬刑的冤屈故事。全劇共四折一楔子，插圖所繪的是《斬娥》一折。

苦，深刻體會到人間的世態炎涼。許多直接反映現實生活的題材迅速從他們的筆端躍上舞台，成為流傳久遠的戲曲篇章。代表作品包括關漢卿的《竇娥冤》(圖3-24)、《單刀會》、《救風塵》、王實甫的《西廂記》(圖3-25)、馬致遠的《漢宮秋》、白樸的《牆頭馬上》，以及鄭光祖的《倩女離魂》等。元雜劇通常以一本四折的形式作為基本結構，個別較長的作品又包括多本。戲曲開頭或各折之間還常插入「楔子」，主要通過角色自述來介紹人物，說明情節。雜劇中的燕樂角色共有二十多個，其中主要的是正旦（女主角）、正末（男主角）、淨（個性剛烈者）、孤（官員）、卜兒（老婦人）、孛老（老夫）、倈兒（兒童）等。雜劇的表演分為唱、白、科三個方面。唱主要由正旦、正末擔任；白，有對話和獨語之分；科是雜劇中的動作表演。雜劇的戲文往往一折之內通押一韻，曲牌選擇以刻畫人物性格和推動戲劇情節為目的。元雜劇憑藉精彩的劇本和絕妙的音樂極具戲劇感染力，對於悲劇角色的塑造更是達到了感天動地的藝術境界。晚清學者王國維在評論元雜劇時提到，「其言曲盡人情，字字本色，元人第一」。

南宋浙江溫州誕生的南戲，剛好同北方的雜劇兩相呼應。根據徐渭《南詞敘錄》和《永樂大典》的記載，宋元南戲共有七十九種，其中存世底

圖3-25　清代《西廂記圖冊》

此圖冊繪者不詳。
《西廂記》全名《崔鶯鶯待月西廂記》。共5本21折。
作者王實甫，元代著名雜劇作家。《西廂記》為王實
甫的代表作，它曲詞華艷優美，富有詩的意境，是
中國古典戲劇的現實主義傑作，對後來以愛情為題
材的小說、戲劇創作影響很大。

本也有十七種之多。南戲的代表作品包括《張協狀元》、《琵琶記》、《白兔
記》、《趙氏孤兒報冤記》、《拜月亭》、《荊釵記》等。南戲的戲劇結構靈活
多變。一本戲多有十幾齣，每齣皆比雜劇中的折短小許多。（圖3-26）南戲的
角色包括生、旦、淨、末、丑、外（另一男角）、貼（另一女角），其演唱
方式基本包括獨唱、對唱、同唱與合唱。南戲所用音樂大部分為南方民間
音樂。它以民歌小調為主，同時吸取唐宋大曲和詞調音樂。南戲的曲牌連
綴不受宮調限制，曲牌連續反覆時要求「前腔換頭」。南曲還包括從原有曲

圖3-26　南宋雜劇《眼藥酸》圖

《眼藥酸》圖係南宋時期畫作，畫家已不可考。畫
中兩位穿戲裝的演員，一人用手指著右眼，示意有
眼病；另一人則背著布袋，袋上畫著許多眼睛，手
拿一瓶眼藥酸，請有眼病的演員使用。這幅作品形
象生動，情趣盎然。據專家考證，該畫實為戲曲廣
告，為招攬觀眾聽戲之用。

牌中抽取樂句形成的新曲牌，名曰「集曲」。南戲的部分劇碼和音樂在後來
的崑曲中有所保存，並且對崑曲和緩、細膩的風格基調產生影響。明代以
後，文人繼續為南戲編創劇碼，使這一戲曲形式得以流播賡衍，留下珍貴
曲譜。（圖3-27）

　　宋元時期的雜劇和南戲是中國戲曲文化興盛發展的開端。戲曲的人文性和通俗性爲它贏得了不同階層的青睞，並且成爲宮廷娛樂的重要部分。中國的戲曲藝術由此成爲中國音樂文化新的主流，並且將此種繁榮趨勢一直保持到近現代。

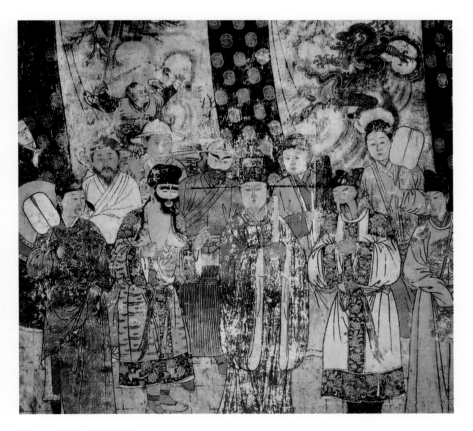

圖3-27　明應王殿雜劇壁畫

明應王殿在山西洪洞縣境內，俗稱水神廟，始建於唐大曆十四年（779）。現存元雜劇壁畫在正殿內南壁東側，繪畢於泰定元年（1324）。壁畫寬311公分，高411公分，連同頂部題記總高524公分。畫上橫額正書「大行散樂忠都秀在此作場」。畫面繪有演員和伴奏人員7男4女，共11人。

樂賦心弦
中國音樂

④
高山流水覓知音
——中國古代文人音樂

▌俞伯牙與鍾子期

中國文人酷愛音樂。千百年來，音樂不但是中國知識份子修身養性的媒介，更是借物寓情的精神寄託。與宮廷音樂的浩大恢弘、民間俗樂的通俗質樸不同，中國文人崇尚恬淡、靜雅的音韻風格，內中蘊含著深刻的思想情感和哲學內涵。這類音樂在中國音樂文化中獨樹一幟，稱為文人音樂。傳統知識份子把音樂看得如生命一樣寶貴，透過音樂抒發自己的悲欣情懷。（圖4-1）

中國的古琴藝術是文人音樂的集中代表。琴，作為一件撥動心弦的樂器，早已成為知識份子的文化標誌。它在中國傳統文化中，被視為「八音之首」，貫眾樂之長，統大雅之尊。相傳遠古伏

圖4-1　漢代巴女撫琴俑

漢代琴樂盛行，即便巴蜀地區亦有善彈的琴家。這尊陶俑生動地呈現琴人演奏的情景。悠然沉醉的神態，讓人彷彿聽到遠古的琴音。

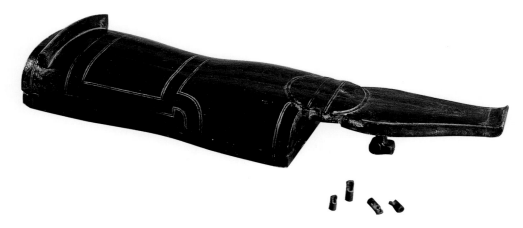

圖4-2　十弦琴

戰國早期。1977年湖北隨州曾侯乙墓出土。
此琴通體塗黑漆，全長67公分。面板長41.2公分，
寬18.1公分，浮扣在底板上形成音箱。尾部爲實
體，長25.8公分，寬6.8公分。琴面的岳山上有10條
弦槽，岳山根部有10個弦孔，通向面板內的月牙槽
（即軫池），10個軫安放在此處，旋動琴軫可微調琴
弦。琴面不平，略呈波浪式起伏，尾端翹起。演奏
時，只能彈散音（空弦音）、泛音或幅度較小的滑
音。

義氏、神農氏，以及帝舜都有造琴的經歷，而琴的形制和音效也早在上
古就已定型。今人所見古琴，一般長三尺六寸五（120～125公分），象徵
三百六十五天。琴寬六寸，厚二寸。琴體下部扁平，上部弧形隆起，象徵
天地。整體形狀比附鳳身，分頭、頸、肩、腰、尾、足。（圖4-2）古琴最初
僅張五弦，內合五行，外合五音。傳說周文王囚於羑里，以琴樂寄託念子
之情，遂爲琴加一弦，以爲文弦。周武王伐紂，爲紀念戰功又在琴上旁加
一弦，稱爲武弦。古琴的張弦就此定型。古琴所用材質面板爲桐木，底板
爲梓木或松木、杉木。後世製琴的材料則更爲多樣。至於琴的構造，則琴

頭有用以架弦的「岳山」，琴底有作為共鳴箱的「龍池」和「鳳沼」。岳山邊所鑲木條稱為「承露」，上有七個弦眼用以穿繫琴弦。其下有七個用以調弦的「琴軫」。古琴自腰以下稱為琴尾。琴尾鑲有雕刻淺槽的硬木「龍齦」，用以架弦。龍齦兩側的裝飾稱為「冠角」或「焦尾」。此外，琴底有一對柱頭式「雁足」用以纏繞琴弦。琴面還有用貝殼玉石鑲嵌的十三徽位，作為左手按弦的參照。（圖4-3）

《高山》與《流水》是中國流傳至今最為古老的古琴音樂。它之所以承傳久遠，是因為其中還包含著一則「高山流水覓知音」的典故，故事中的主角就是傳說中的俞伯牙和鍾子期。《呂氏春秋·孝行覽·本味》載：「伯牙鼓琴，鍾子期聽之。方鼓琴而志在太山，鍾子期曰：『善哉乎鼓琴！巍巍乎若太山。』少選之間，而志在流水，鍾子期曰：『善哉乎鼓琴！湯湯乎若流水。』鍾子期死，伯牙破琴絕弦，終身不復鼓琴，以為世無足復為鼓琴者。」（圖

圖4-3　古琴「九霄環佩」

「九霄環佩」是古琴中的精品。它的聲音溫勁鬆透，純粹完美，自清末以來即為古琴家所仰慕的重器，被視為「仙品」。

83

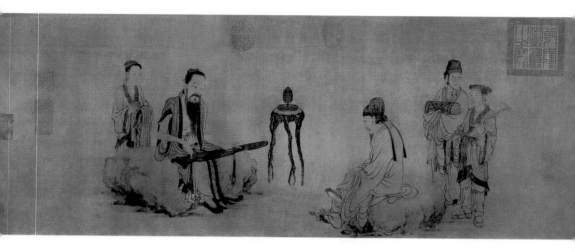

圖4-4 《伯牙鼓琴圖》

此圖係元代文人王振朋所繪，畫的是春秋名士伯牙路遇知音鍾子期的故事。畫中俞伯牙與鍾子期二人對坐，左邊清瘦、蓄長髯、坐巨石上彈琴者爲伯牙，對坐垂首凝神靜聽者爲鍾子期。侍者三人分立左右。彈琴者專注，聽琴者入神。

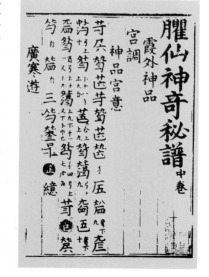

圖4-5 《神奇祕譜》書影

明太祖之子朱權編纂的古琴譜集，成書於明洪熙元年（1425），是現存最早的琴曲專集。書中所收64首琴曲是編者從當時「琴譜數家所裁者千有餘曲」中精選出來的，其中頗有一些歷史上很有影響的名作。此古琴譜中保存的古曲，被唐人認爲「唯彈琴家猶傳楚漢舊聲」。

4-4）中國文人將個人命運與琴樂緊密聯繫，視音樂如生命。《高山》、《流水》似乎將傳統文人的理想、友誼和宿命合爲一體，奠定了文人音樂的情感基調。古琴音樂自此成爲中國文人道德情操與人生追求的藝術外顯，將知識份子的高潔心靈與多舛命運盡皆表露。明代朱權在《神奇祕譜》（圖4-5）針對兩曲的題解中寫到，《高山》、《流水》本只一曲。音樂首先表現高山，言仁者樂山之音；樂曲後部描繪流水，言智者樂水之意。此曲到了唐代分爲兩曲，內中不分段，而宋

代時則將《高山》分爲四段，
《流水》分爲八段。《高山》、
《流水》表達了傳統文人志在
高遠、剛柔相濟的精神風骨，
爲後世的古琴藝術奠定了思想
基調。（圖4-6）

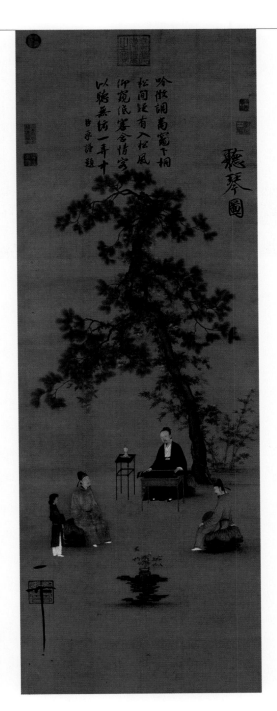

圖4-6　《聽琴圖》

《聽琴圖》爲北宋皇帝宋徽宗趙佶繪
製。松蔭之下，一人焚香撫琴，左、
右分別端坐著紅袍、青袍聽眾和一名
童子。撫琴人微微低頭，雙手置琴上，
輕輕撥弄琴弦。琴音縈繞，眾人爲之陶
醉。

▍《詩經》、《楚辭》人神悅

中國文人一向有吟詩作樂的傳統，而華夏詩歌的源泉卻要追溯到春秋時代編撰的《詩經》。它是中國最早的一部詩歌總集，收錄了從西周到春秋時期包括周南、召南、邶、鄘、衛、王、鄭、齊、魏、唐、秦、陳、檜、曹、豳等十五國民歌，以及士大夫創作和宮廷沿用的祭祀禮儀歌曲，共三百〇五篇。當時的統治者發現，民間流傳的詩歌直接反映出各地的風土民情，對於瞭解民意很有價值。於是專門委派官吏到各地「採風」，收集民歌以為政治參考。中國統治者對民間文學的重視自此開始。《詩經》就其內容分為風、雅、頌三個部分。其中「風」具有土風、風謠之意，包括今天山西、陝西、河南、河北、山東、湖北的民歌，也是《詩經》的核心內容。「雅」是宮廷使用的正聲雅樂，按音樂佈局分為「大雅」和「小雅」。「頌」是祭祀樂歌，分為「周頌」、「魯頌」和「商頌」。《詩經》以其顯赫的文學和社會價值一貫為中國知識份子所稱頌，孔子曾專門主持編訂《詩經》，傳說此書今天的篇章規模就是由他精挑細選的結果。《詩經》成為後世文人必須學習的書目之一，被列入「五經」之內。

先秦時代的《詩經》音樂沒有保存下來，但是它的唱詞卻生動反映了春秋時期的民間風物和文化特色。《詩經》中的「國風」（圖4-7）以描繪各地百姓的民情風俗爲主。十五風中，《豳風》的歷史最爲久遠。其中《七月》一篇是極古老的農事詩，敘述農夫一年四季的勞動生活，記載了當時的農業知識和生產經驗。「風」中還有部分抨擊時政的詩歌，基本表達了社會中下層人民對統治者的不滿。這類詩歌的代表作首推《伐檀》。「坎坎伐檀兮，置之河之幹兮。河水清且漣漪。不稼不穡，胡取禾三百廛兮？不狩不獵，胡瞻爾庭有懸貆兮？彼君子兮，不素餐兮！」、「國風」中篇幅最多的詩歌當屬戀愛詩和抒情詩。《召南‧野有死麕》描述一個打獵的男子在林中引誘一個如玉的女子。那女子勸男子別莽撞，別驚動了狗，表現了女子又喜又怕的微妙心理。《周南‧關雎》一詩則集中表達了男人對女人的愛慕與讚美，其中「窈窕淑女，君子好逑」的名句至今令人浮想聯翩，美不勝收。相對於「風」的情眞意切、自由奔放，「雅」主要是描述周王朝發展勃興的史詩。《生民》、《公劉》、《綿》、《皇矣》、《大明》五篇正好構成西周興起的歷史紀錄。「頌」的主體爲《周頌》，是周王朝宗廟祭祀所用的詩篇。頌詩

圖4-7　《詩經》「國風」一頁

「國風」是《詩經》中的精華，是中國古代文藝寶庫中璀璨的明珠。「國風」中的周代民歌以絢麗多彩的畫面，反映了勞動人民眞實的生活，表達了他們對受剝削、受壓迫的處境的不平和爭取美好生活的信念，是中國現實主義詩歌的源頭。

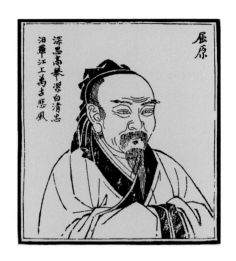

圖4-8 屈原

屈原（前340—前278年），戰國末期楚國人。屈原是中國已知最早的著名詩人。他創立了《楚辭》這種文體，代表作品有《離騷》、《九歌》《九章》、《天問》等。

除了歌頌祖先功德而外，還有部分向神祈求豐年或酬謝天恩的樂歌，反映了西周初期農業生產的基本情況。《豐年》一詩言道：「豐年多黍多稌，亦有高廩，萬億及秭。爲酒爲醴，烝畀祖妣，以洽百禮，降福孔皆。」人們在豐收的日子裏興高采烈地祭祀先人，希望神明賜予更多恩澤與福分。

與《詩經》相應，戰國的《楚辭》成爲中國古代音樂與文學領域的又一成就。它源於楚國詩人屈原（圖4-8）依據楚地民間歌調而寫的詩作，後來又有宋玉、景差等文人相繼模仿，逐漸形成一種詩歌體裁。楚辭在其創生階段都是可以演唱的。屈原的代表作《九歌》就是依據民間祭祀的儀軌塡詞創作的。東漢王逸在《楚辭章句》中談到《九歌》的來歷。昔日楚國鄉民信鬼而好祠，每當祭祀必表演歌舞以取悅諸神。屈原遭流放後來到民間，他考察了百姓祭祀之禮，歌舞之樂，改變以往粗陋的祭祀唱詞，而作《九歌》之曲。《九歌》之「九」指繁多之意。整套作品包括十一首歌曲，分別是《東皇太一》、《東君》、《雲中君》、《湘君》、《湘夫人》、《大司命》、《少司命》、《河伯》、《山鬼》、《國殤》、《禮魂》。（圖4-9）作爲一部帶有多神崇拜特點的祭祀樂舞，《九歌》以巫師表演迎神頌神的歌舞，音樂起伏多變、舞蹈華麗美豔，帶有人神共悅的神祕特色和自由精神。《九歌》首曲《東皇太一》生動描述了祭祀樂舞：「揚枹兮拊鼓，疏緩節兮安歌，陳竽瑟兮浩倡。靈偃蹇兮姣服，芳菲菲兮

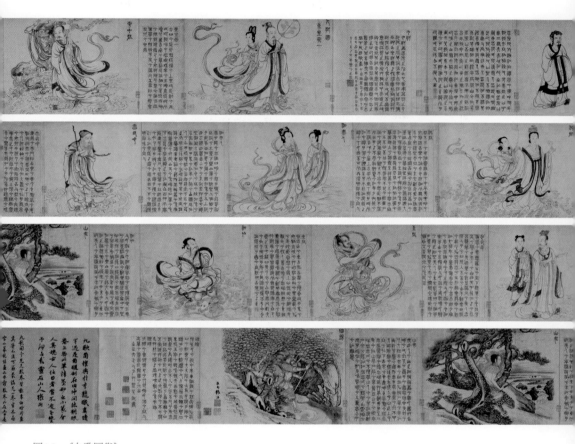

圖4-9 《九歌圖卷》

此圖卷爲元代張渥臨李公麟《九歌圖卷》所繪。圖卷
共分11段，每段一圖，畫屈原像及《楚辭‧九歌》中
除《禮魂》外的10章内容。其中，《國殤》篇悼念和
頌贊爲楚國而戰死的將士；多數篇章則皆描寫神靈
間的眷戀，表現出深切的思念或所求未遂的哀傷。

滿堂。五音紛兮繁會，君欣欣兮樂康。」地上的子民在巫師的帶領下奏樂
放歌、翩然起舞，用芬芳的氣息和錯綜的交響，敬祝天上的諸神愉悅安
康。

悲乎一曲《廣陵散》

　　古琴音樂發展到魏晉時代，已經積累了相當豐富的曲目。隨著儒家政治地位的提升和一統，古琴演奏益發受到主流社會的青睞，成爲文人藝術生活的重要內容。（圖4-10）東漢蔡邕編撰了中國最早的一部介紹古代琴曲的專著，名爲《琴操》。該書收錄了漢代以前的四十七首琴曲，其中誕生於漢末時期的代表作當屬《廣陵散》。對於這首樂曲，蔡邕在《琴操》中專門指出它與先秦《聶政刺韓王》的關係，並且詳述這一典故。

　　相傳，《聶政刺韓王》一曲乃聶政所作。聶政的父親爲韓王鑄劍，到了約定的期限沒有完工，遂被韓王所殺。聶政由母親撫養成人後，問其父何在。母親將父親被殺的遭遇告訴兒子，聶政發誓爲父報仇。他曾經混入王宮拔劍行刺韓王，結果沒有成功，逃出都城。聶政來到泰山遇見仙人，學習彈奏古琴。他塗抹膠漆更換容貌，吞噬火炭改變嗓音。七年之後，聶政學成欲回韓國，路遇結髮妻子。其妻見到他遂哭泣起來。聶政問她：「夫人爲何哭泣呢？」妻子答道：「聶政出遊七年不歸。我經常夢想著再見到他。今天您對我面露微笑，您的牙齒與聶政很像，所以悲從心生。」聶

圖4-10　《梅下橫琴圖》

明代，杜菫繪，絹本設色，上
海博物館藏。
此圖描繪文人雅士在山坡平台
上撫琴賞梅的情景。老梅虯曲
如蒼龍盤空，紅梅綻開，遠處
雲霧中峰岫出沒；文人倚坐樹
幹，手撫琴弦，仰視梅花，旁
有童子煮茶捧盞伺候。此圖表
達了文人高雅的情趣。

圖4-11 《聶政刺韓王》畫
像磚

此漢代畫像磚描繪了聶政
刺殺韓王的情景。此故事
亦是琴曲《廣陵散》的表
現主旨。後世認為《廣陵
散》有弒君之意，數代禁
止演奏，從而導致此曲失
傳甚久。

政聽罷回到山中，用石頭磕掉牙齒，繼續研習鼓琴。待三年後下山來到韓
國，已經沒人認得聶政了。聶政在宮門外彈琴，美妙的琴音引來路人駐足
聆聽，韓王得知此事也想聽個究竟。韓王請聶政殿上彈琴，聶政遂邊彈邊
唱，將刀藏於琴中。樂曲彈到一半，聶政忽然用左手扯住韓王的衣服，右
手持刀殺死韓王。聶政行刺後擔心連累母親，於是自己割下臉皮，斬斷肢
體而死。宮中不知其人為誰，遂將屍首曝於鬧市，並對知情者懸賞千金。
聶政的母親看到此景，當場痛哭：「他是為父報仇的聶政，知道禍事一出
當連累為娘，於是落得如此慘狀。我作為一個女人家，為何不揚孝子之
名？」母親抱著聶政的屍首悲痛至極，最終斷脈而死。這便是《聶政刺韓
王》的典故。（圖4-11）

　　《廣陵散》以聶政刺韓王的故事作為潛在背景，其蒼涼悲壯之氣可見
一斑。今天存世的《廣陵散》樂曲最早見於明代朱權編印的《神奇祕譜》，
朱權在題解中寫道：「然廣陵散曲，世有二譜。今予所取者，隋宮中所收
之譜。隋亡而入於唐，唐亡流落於民間者有年，至宋高宗建炎間，復入於

御府。經九百三十七年矣，予以此譜爲正，故取之。」魏晉時期，「竹林七賢」（圖4-12）之一的名士嵇康擅長演奏《廣陵散》。他爲人正直、灑脫，敢於反抗司馬氏家族的威權，後來被司馬昭所殺。嵇康臨行之時，文士學子三千人趕來拜師，願學此曲。嵇康沒有答應，於是環顧日影，索琴而彈。他在曲終發出感歎：「袁孝尼曾經向我求學《廣陵散》曲，我出於吝嗇沒有答應。今天，《廣陵散》就將成爲絕響了。」嵇康的悲劇命運更爲《廣陵散》增添了愁緒悲情。歷代統治者因此曲有弒君殺伐之氣而予以禁止，以致該曲數度失傳，今世尚聞實屬萬幸。通曉音

圖4-12　《竹林七賢圖》

晚清畫家陳康侯繪。
「竹林七賢」是中國魏晉時期7位名士（阮籍、嵇康、山濤、劉伶、阮咸、向秀、王戎）的合稱，他們常集於竹林之下，肆意酣暢，故世謂「竹林七賢」。七賢之一嵇康善鼓琴，以彈《廣陵散》這首絕唱而聞名於世。

律的嵇康曾經提出「聲無哀樂」的觀點，認為「聲音自當以善惡為主，則無
關於哀樂；哀樂自當以感情而後發，則無係於聲音」。人的情感本已具有，
而音樂不過是通過聲音把人的感情調動起來而已。（圖4-13）由此看來，中國
文人的悲情與宿命乃是一種集體意識。他們憑此創造琴樂，又透過琴音感
動彼此，抒發心懷。琴人合一，流露出文士尚古薄今，憂懷悲憤的精神態
度。

圖4-13「嵇康撫琴」磚刻

「嵇康撫琴」的形象來自畫
家的想像。作為魏晉時期
著名的文士和琴家，嵇康
在古琴方面的造詣，以及
其特立獨行的文化信仰，
引得後世學人感歎唏噓。
嵇康的《琴賦》使「琴如
生命」的觀念得到強化，
更增加了琴樂的神祕與宿
命。

▎斷腸聲裏唱《陽關》

在唐人心目中，詩歌如平日說話般自然流
露，表情達意。唐代是詩歌的時代，也是中國
語言最富想像力和創造力的文化階段。唐代的
詩歌大多可以入樂演唱，則唐詩又是音樂表演
的題材。它結合聲樂、器樂和舞蹈，以五言、
六言和七言詩體作爲基礎，是當時文人、百姓
喜聞樂見的藝術形式。社會的需求促進了詩人
的湧現。在唐朝的不同階段，偉大詩人層出不
窮。李白（圖4-14）、王維、杜甫、白居易、高
適、孟浩然、李商隱、杜牧、李賀等人創作了
卷帙浩繁的不朽詩篇，成爲中國人引以爲豪的
文化遺產。然而，漫長的歲月早已淹沒歌詩的
音響，後人只有在文字紀錄中瞭解詩樂，體會
意味雋永的詩意。

圖4-14　李白

李白（701－762），字太白，號青
蓮居士。中國唐朝詩人，有「詩
仙」之稱。李白存世詩文千餘篇，
代表作有《蜀道難》、《行路難》、
《夢遊天姥吟留別》、《將進酒》等
名作，有《李太白集》傳世。

圖4-15　王維塑像

王維（701—761），字摩詰，唐朝詩人，外號「詩佛」。王維於開元九年（721）中進士，任太樂丞。今存詩400餘首。王維精通佛學和詩書畫樂。他的創作思想受禪宗影響很大。

　　在眾多唐代歌詩之中，《陽關三疊》一曲以其淒婉的離愁、感人的樂調在民間廣爲傳唱，成爲歌詩體裁中的代表作。該曲根據唐代詩人王維（圖4-15）的詩作《送元二使安西》譜曲而成。「渭城朝雨浥輕塵，客舍青青柳色新。勸君更盡一杯酒，西出陽關無故人。」王維本人多才多藝，不但通曉音律，還彈得一手好琵琶。他曾在太平公主面前演奏琵琶曲《鬱輪袍》，引得聽者無不悲傷動容。王維的這首詩歌，表達了與友相送、依依惜別的不捨之情。詩中提到的「陽關」和「渭城」兩處地名，日後隨著詩歌的傳播，竟然成了送別的代稱。李商隱在《贈歌伎二首》裏寫道：「水精如意玉連環，下蔡城危莫破顏。紅綻櫻桃含白雪，斷腸聲裏唱陽關。」詩人借「陽關」一詞將離恨別愁表達得淋漓盡致，足見此曲在當時文人心中的影響力。

　　《陽關三疊》的曲譜至宋代已經失傳。關於「三疊」的具體含意及全曲結構自古受到學者們的多方猜測和評論。蘇軾曾在《志林》中提到，《陽關》一曲古代重複三遍，而今天歌者卻是每句重複，如此一來便是四疊，與原初情形顯然不同。蘇軾隨後提到，他曾在密州好友處聽到古本《陽

關》，聲音婉轉淒斷，與平日所聞不相符合。該曲除首句外每句疊唱，於是推斷唐代的「三疊」概應如此。今天世人聽到的《陽關三疊》一曲，是以琴歌的形式保存下來的。（圖4-16）明代以後，《陽關》一曲的傳譜多達三十三種之多，最爲典型的形式乃是演唱長短句的三段式作品，曲中的

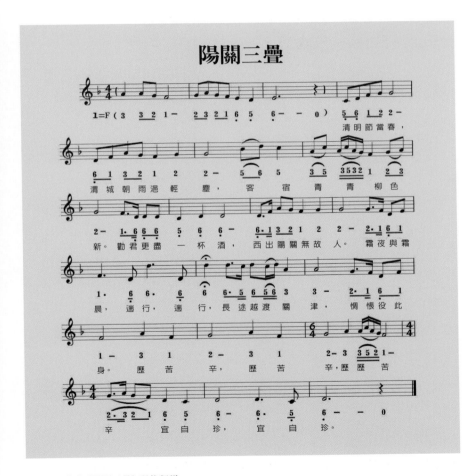

圖4-16　古曲《陽關三疊》現代記譜

原曲有3段，此處爲第一段，其餘兩段的曲調和詞意
與第一段近似。

每個段落分別迭唱。樂曲中段的唱詞寫道：「霜夜與霜晨，遄行，遄行，長途越渡關津，惆悵役此身。歷苦辛，歷苦辛，歷歷苦辛宜自珍，宜自珍。」全曲的音調委婉哀傷、情真意切，與原詩的意境相輔相成。唐人的詩作透過歌聲在文人的口耳之間傳遞，將知識份子的文化旨趣和精神境界盡皆表露。它所形成的群體氣質不但影響著同代詩人，還對中國文人的身份確立提供了堅實的文化基礎。唐代詩歌是中國音樂史上的瑰寶，也是中華民族永久傳承的文化驕傲。

▎姜夔自度《揚州慢》

宋朝的詞調與唐代詩歌有著同等重要的文學地位和價值。宋詞源於隋唐時期的曲子。隨著市民文化的繁榮，詞調音樂開始在民間日益興盛。詞調音樂的創作方式基本是依聲塡詞，音樂採用的多是當時流行的曲牌。此外，宋詞中還有少量自行編創的新曲，稱爲「自度曲」。這些作品凸顯出文人的修養和創造力。就唐詩與宋詞的文字差別而言，前者多是語句工整、音韻考究的律詩，後者則是依據曲牌塡寫的長短句。詞調音樂在創作中還有其靈活性，即通過減字偷聲（對規定句法的略微改變）、攤破（根據樂曲節拍變化而增減字數）、犯（將若干詞調的樂句加以組合構成新調）、轉調（從原有詞調轉入新調）等方法加以調整。詞調的體裁分爲令、引、近、慢等數種。它們相互之間的區別以「均」的數量多寡加以判斷。「均」即爲樂句，意味著文詞的韻腳需要與演唱的音韻兩相統一。均與韻的關聯，反映出詞調在文字與音樂上的融合關係。

宋代的詞調僅存曲牌一千多個，《全宋詞》收錄的文詞則有二萬多首。然而，宋代流傳至今的詞調曲譜卻只有南宋詞人姜夔的《白石道人歌曲》。

姜夔（圖4-17），字堯章，號白石道
人。他幼年即以詩詞聞名，卻終生
未入仕途，漂泊度日。晚年以賣文
自食，六十六歲卒於杭州。姜夔的
詩詞情感細膩，溫婉迤邐，被世人
稱為婉約派第一人。他的《白石道
人歌曲》收錄詞調歌曲共十七首，
文詞旁注俗字譜，採用雅樂音階。
其中，《霓裳中序第一》和《醉吟
商小品》是姜夔記錄的古曲，其餘
十四首則是他本人的自度曲。姜夔
在自度曲目時總是先寫詞後作曲。
他曾在《長亭怨慢》序中寫道：「予
頗喜自製曲，初率意為長短句，然
後協以律，故前後闋多不同。」先詞
後曲的創作方法使他對傳統的「倚
聲填詞」加以革新，音樂更加流暢
自如。姜夔自度曲中的代表作包括
《鬲溪梅令》、《杏花天影》、《長亭
怨慢》、《淡黃柳》、《暗香》、《惜紅
衣》、《秋宵吟》等，而影響最大的
當屬《揚州慢》（圖4-18）。宋孝宗淳熙
三年（1176），姜夔自漢陽沿江至揚
州，目睹了這座江南名城遭金人擄
掠後的凋敝情形。作者在詞調注解

圖4-17　姜夔畫像石拓本

姜夔（1154—1221），字堯章，別號白石道人，
南宋文學家、音樂家。他一生布衣，靠賣字和朋
友接濟為生。他多才多藝，精通音律，能自度
曲，其詞格律嚴密。他的詞作素以空靈、含蓄著
稱，有《白石道人歌曲》存世。

中寫道：「淳熙丙申至日，余過維揚。夜雪初霽，薺麥彌望。入其城則四顧蕭條，寒水自碧，暮色漸起，戍角悲吟。予懷愴然，感慨今昔，因自度此曲。千岩老人以爲有《黍離》之悲也。」

淮左名都，竹西佳處，解鞍少駐初程。

過春風十里，盡薺麥青青。

自胡馬窺江去後，廢池喬木，猶厭言兵。

漸黃昏、清角吹寒，都在空城。

圖4-18　《白石道人歌曲》所載《揚州慢》

杜郎俊賞，算而今重到須驚。

縱豆蔻詞工，青樓夢好，難賦深情。

二十四橋仍在，波心蕩，冷月無聲。

念橋邊紅藥，年年知爲誰生。

姜夔在這首詞調中將自然風物與內心情感有機結合，相互映襯，表達了詞人對山河破碎、盛景不再的哀痛與歎息。儘管蘇軾、辛棄疾等豪放派

圖4-19 《白石道人歌曲》所載《杏花天影》

《白石道人歌曲》是姜夔所作的詞曲譜集，共4卷，別集1卷。書中收有祀神曲《越九歌》10首，詞調令、慢、近、犯17首，琴曲《古怨》1首。《揚州慢》和《杏花天影》均屬姜夔自度曲中的名篇，旁注樂譜。

的名家對於社會歷史變遷的描繪是另一番情景，而婉約派則將創作的目標直指文人淒苦、傷感的內心。這些詞調彷彿傳統文人唱給自己的哀歌，在絲絲悲情中煥發出亙古不變的淒美意境。姜夔在《杏花天影》(圖4-19) 中唱出自身無望的歸宿：「金陵路，鶯吟燕舞，算潮水知人最苦。滿汀芳草不成歸，日暮，更移舟，向甚處？」

樂賦心弦
中國音樂

5

鄉野市井的音聲瑰寶
——中國傳統民間音樂

▌ 山歌小調人心訴

　　中國傳統音樂的重心自古以來一直集中於民間。儘管歷代正史典章一般對民間音樂的記載較爲忽視，但是民間音樂卻以龐大的數量和卓越的影響力成爲中國傳統音樂的源流和基礎。早在唐宋時期，許多民間的流行曲調就被廣泛應用於大曲和詞調音樂的創作中。《萬年歡》、《菩薩蠻》、《舞春風》、《念奴嬌》、《憶江南》等民間小曲無不成爲膾炙人口的經典樂調，在不同階層廣爲傳播。時至今日，我們能夠聽到的中古音調已經寥寥無幾，耳熟能詳的民歌小調多半源於明、清兩代。民間音樂的口耳相傳締造了無比豐富的地方音樂文化，卻也使得許多寶貴的音聲財富悄然流逝。這是一種歷史的無奈，提醒我們更要對現有的音樂資源倍加珍惜。

　　中國的民歌源遠流長，自古反映著華夏生民的夙願和心聲。明清時代，中國的民間歌曲發展到空前繁盛的程度，遍及華夏大地。由於中國是一個地緣遼闊、文化複雜的多民族國家，中國民歌的分類始終是一個被不斷研討和完善的學術課題。多年以來，人們對於民歌較爲普遍的劃分方式有兩種，一種以民歌內容劃分，而另一種則根據傳統體裁劃分。前者將中

國民歌分爲勞動歌、時政歌、儀式歌、情歌、兒歌、生活歌等六種類型，後者則把民歌分爲勞動號子（圖5-1）、山歌、小調、田歌、漁歌、茶歌、秧歌、風俗歌、兒歌、搖兒歌等十個種類。二十世紀八十年代，部分專家還根據民歌的流行地域和方言特色提出了風格色彩區的劃分方法，將中國民歌分爲：北方草原文化民歌區（圖5-2）、西部受伊斯蘭文化影響的新疆民歌區、西部受佛教文化影響的藏族民歌區、西南高原多民族古老原始文化民歌區（圖5-3）、東北受薩滿教影響的狩獵文化民歌區、西北高原多民族半農半牧文化民歌區，以及中原及東部沿海有著古老傳統文化的漢族民歌區。

圖5-1　縴夫

長江縴夫與船夫在勞作之時多唱號子。《川江船夫號子》由《平水號子》、《見灘號子》、《上灘號子》、《拚命號子》和《下灘號子》等8段連綴而成，生動反映了船夫異常艱險的勞動過程。

　　無論民歌的分類如何定位，中國民歌的自身魅力卻時刻凸顯於人們的眼前。其一，它多是由無名者創造並由集體傳唱的音樂，經歷了歲月的洗禮和大衆審美的層層選擇。其二，民間歌曲因誕生於鄉野市井，在唱詞方面充滿了百姓的眞情實感，是普通民衆對現實與理想的傾訴與宣洩。其三，民歌的音樂與地方語言聯繫緊密。方言賦予民歌音調以典型的地域色彩，使它成爲了特定地區的文化標誌。此外，民歌的旋律在不同地方的傳播中還派生出多種變體，使同一題材能夠爲各地民衆傳唱欣賞。其四，部分民歌經過職業藝人的改編和加工，成爲說唱、戲曲運用的音樂素材。有

圖5-2　內蒙古民歌

蒙古族民歌主要分為兩大類：禮儀歌和牧歌。禮儀歌用於婚宴等喜慶場合，以歌唱純真的愛情、歌唱英雄、歌唱奪標的賽馬騎手為主要內容。牧歌多在放牧和搬遷時唱，內容以讚美家鄉、借物抒情者居多。蒙古族民歌節奏自由，裝飾音多而細膩，曲調親切、悠長，善於抒情。蒙古族民歌依據音樂特點的不同，有「長調」和「短調」之分。

圖5-3　侗族大歌

侗族大歌起源於春秋戰國時期，距今已有2500多年的歷史，是在中國侗族地區一種多聲部、無指揮、無伴奏、自然合聲的民間合唱形式。侗族大歌無論是音律結構、演唱技藝、演唱方式和演唱場合均與一般民間歌曲不同，屬於民間支聲複調音樂歌曲。侗族大歌不僅僅是一種音樂藝術形式，它對侗族文化及其精神傳承起著重要作用。

些還被器樂演奏家所借鑑，移植改編成膾炙人口的器樂曲牌和優秀作品。總而言之，中國民歌是中國傳統音樂文化的基石，也是中國音樂發展的生命之源。

　　中國的民歌數量龐大，優秀作品不勝枚舉。陝北民歌《走西口》屬於山歌類型，真切抒發了西北女性的相思之苦。「豌豆開花一點紅，拿針縫衣想哥哥。想哥哥想得見不上面，口含冰糖也像苦黃連。大河沒水養不住

圖5-4　陝北農民樂手

陝北農民擅唱民歌。陝北
民歌分為勞動號子、信天
遊、小調3類。勞動號子
包括打夯歌、打硪歌、採
石歌、吆牛歌、打場歌。
信天遊分為高腔和平腔。
這些自成體裁又各具特點
的民歌，從各方面反映了
社會生活，唱出了陝北人
民的苦樂與愛憎。

圖5-5　採茶女

中國南方有很多重要的產
茶區。當地百姓根據採茶
勞動編創了採茶歌和採茶
小戲。「採茶」是中國一
種民間歌舞體裁，通過歌
舞小戲的表演形式表現種
茶、採茶的過程和歡樂情
緒。

魚，妹子離不開哥哥你。一對百靈子鑽天飛，多會兒盼得見上你。」樸實
的唱詞配以淒涼、哀怨的旋律，讓人頓生傷感與同情。（圖5-4）再看南方的
《採茶歌》：「鳳凰嶺頭春露香，青裙女兒指爪長。渡洞穿雲採茶去，日午
歸來不滿筐。催貢文移下官府，都管山寒芽未吐。焙成粒粒比蓮心，誰知
儂比蓮心苦。」一曲《採茶》，唱出茶女勞作的艱辛。（圖5-5）歌唱是中國百
姓生活的旅伴，是大眾抒情達意、消遣娛樂的絕佳途徑。此外，它還是許
多民族婚喪嫁娶、禮儀祭典的文化形式。透過民歌，我們聽出了國人的哀
苦和喜樂，也觸摸到中華民族的靈魂深處。

▋ 南詞北鼓書場喧

　　中國的說唱音樂自先秦時代就已發源，歷經千年竟在明清兩朝達到鼎盛。這一方面與市民階層的興盛有著直接關係；另一方面也由民間文藝的自我提升與革新所促成。明清時期的說唱音樂主要包括彈詞、大鼓、道情、琴書、牌子曲、單弦等六大類。它們依地域分佈的不同，形成了獨特的表演形式和風格特色。作為市民階層喜聞樂見的文藝形式，說唱藝術成為大眾娛樂消遣的媒介，而眾多藝人則視其為謀生求存的飯碗。需要指出的是，說唱藝術的範疇不僅包括帶音樂的種類，還包括相聲、快書等只說不唱的藝術形式。而若就音樂加以考察，上述六類說唱音樂中則以彈詞和大鼓最具代表性。由於彈詞與大鼓分屬中國南北不同地域，故亦有「南詞北鼓」的說法，用來形容二者在說唱藝術中的突出地位。

　　據史料記載，彈詞藝術自元代就已發端，經過長期發展至明中葉正式定型，分化出蘇州彈詞、揚州彈詞、四明南詞、長沙彈詞、桂林彈詞等多個品種。明清流行的彈詞說唱一般由二到四人表演，所用樂器包括三弦、琵琶和月琴，彈詞的演出由說、噱、彈、唱四個主要部分組成。說白部

圖5-6　蘇州彈詞

蘇州彈詞發源於江蘇蘇州，是一種散韻文體結合，以敘事為主、代言為輔的蘇州方言說唱藝術。演員自彈自唱，又相互伴奏、烘托，其唱篇一般為七字句式，所唱為明白曉暢的吟誦體的基本曲調「書調」。書調以語言因素為主，崇尚咬字清晰和行腔韻味。規範的基本曲調又可隨內容而作即興發揮，以適應各種書目唱篇，所謂「一曲百唱」。

分多為散文，演唱部分則用七言韻文。在實際表演中，藝人經常在韻文唱詞中加入三言襯句，使句法變得更為靈活、複雜。彈詞的發聲有「國音」、「土音」之分。「國音」採用普通話演唱，「土音」則用方言表演。彈詞的音樂委婉、清麗，趣味高雅，特別贏得知識份子和婦女階層的喜愛。清代彈詞的代表種類蘇州彈詞（圖5-6）在多年的發展中積累了許多長篇曲目，其中以《珍珠塔》、《玉蜻蜓》、《三笑》、《描金鳳》、《白蛇傳》等最為著名。乾

隆年間，彈詞藝人王周士創辦「光裕社」，為彈詞的興盛奠定基礎。此後，彈詞界還湧現出陳遇乾、俞秀山、馬如飛等著名藝人，並且形成了陳調、俞調和馬調三大流派。人皆傳說，陳調演唱蒼涼粗獷，俞調婉轉優美，馬調質樸雄健。清代晚期，彈詞女藝人朱素蘭在上海首開書場。而夏荷生（圖5-7）開創的俗稱「雨夾雪」的夏調，則把彈詞藝術推向二十世紀的新階段。

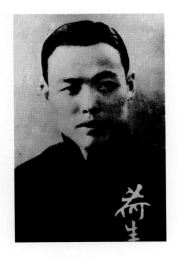

圖5-7　評彈大家夏荷生

夏荷生（1899—1946），著名彈詞藝人，彈詞流派「夏調」的創始者。「夏調」唱腔以遒勁挺拔、高亢激越為特點，對聽眾有抓神、提神之功效。夏荷生的代表作品包括《描金鳳》、《三笑》等。

　　鼓詞因表演者擊鼓伴奏而得名。宋代出現的鼓子詞傳說為鼓詞的起源。明朝時，鼓詞一度被稱為「詞話」，並留有多部詞話唱本。清代以後，鼓詞獲得了很大發展，集中流行於河北、山東兩省。徐珂在《清稗類鈔》中記有：「唱鼓詞者，小鼓一具，配以三弦，二人唱書，謂之鼓兒詞。亦僅有一人者，京津有之。」長篇鼓詞有「大書」之稱，而短小的片段或小曲則稱為「段兒書」。清代中期以後，鼓詞改稱「大鼓書」，根據地域和伴奏用具的不同，出現了京韻大鼓、京東大鼓（圖5-8）、梅花大鼓、西河大鼓、梨花大鼓、木板大鼓、東北大鼓、安徽大鼓、湖北大鼓等多種鼓書類型。其中，最具代表性的京韻大鼓誕生於晚清。它在演唱上以北京方言作為發音基準，伴奏樂器採用鼓、板、三弦和四胡。表演者以唱為主，僅有少量道白。民國初年，最有名望的鼓書藝人當屬劉寶全。他開創了形象大氣、音調揮灑、板式多樣的演唱風格，被世人尊為「鼓界大王」。其後，鼓界又湧現出白鳳鳴、白雲鵬、張筱軒、駱玉笙（圖5-9）等著名演員，鼓書演藝引為一時之盛。京韻大鼓的傳統劇曲目包括《單

圖5-8　京東大鼓

京東大鼓在二十世紀三十年代初期形成於天津。它
是劉文斌等藝人在以寶坻縣方音演唱平谷調的基礎
上，吸收河北民歌及落腔調的旋律而形成的。它曾
名樂亭大鼓。京東大鼓的主要樂器是銅板、鼓和三
弦。由於伴奏及曲調簡單，演出全憑演員的演唱功
夫和擊鼓技巧。圖爲京東大鼓中一種自彈自唱的演
唱形式。

刀會》、《戰長沙》、《博望坡》、《刺湯勤》、《白帝城》、《探晴雯》、《黛玉焚
稿》等，另有寫景抒情、氣韻高雅的小段《丑末寅初》、《風雨歸舟》。

　　　　彈詞與大鼓爲代表的說唱藝術豐富了市民的音樂文化。它在編創與表

圖5-9　京韻大鼓藝人駱
玉笙

駱玉笙（1914—2002），
藝名小彩舞，京韻大鼓
藝人。她研習前輩藝術
成就，博採眾家之長，
創立了字正腔圓、聲音
甜美、委婉抒情、韻味
醇厚的「駱派」唱腔，對
京韻大鼓有所開拓。她
的代表作品有《劍閣聞
鈴》、《丑末寅初》、《紅
梅閣》、《子期聽琴》
等。二十世紀八十年
代，曾為電視劇《四世
同堂》演唱主題曲《重整
河山待後生》，廣受聽
眾歡迎。

演方面表現出的經濟實惠、靈活多變、不斷創新的藝術特質深受大眾喜
愛，成為現代媒體引入之前僅次於戲曲的觀演模式。說唱音樂在近世的繁
榮，確立起一道豐富多彩的文化景觀。

▌琵琶聲聲胡琴歎

中國的器樂音樂源遠流長，早在先秦時代就已達到輝煌的高峰。自秦漢以來，隨著多民族文化的交流融合，器樂音樂亦呈現出色彩紛呈、中外相容的文化特色。中國對外來音樂的吸收能力極爲驚人，許多外族音樂經過歲月的洗禮和同化，紛紛成爲民樂不可分割的組成部分。這一點在器樂音樂上體現得尤爲顯著。僅就樂器而言，胡琴、琵琶、笛子、揚琴等司空見慣的民族樂器，溯其源頭均來自外族。中國的正典音樂多採用歌舞樂一體的綜合表演形式。民間流傳的各種音樂形式也多以歌唱爲核心，樂器僅僅作爲伴奏之用。唯有文人音樂在個人抒懷方面多用獨奏，但傳播範圍相對有限。直到明清時期，獨奏器樂才隨著知識份子和職業藝人的創造和推廣豐富起來。

在中國眾多器樂品種中，琵琶與胡琴音樂僅次於古琴音樂，擁有顯赫地位。早在南北朝時期，琵琶即從印度經龜茲傳入中原。（圖5-10）根據文獻記載：「批把（琵琶）本出於胡中，馬上所鼓也。推手前曰批，引手卻曰把，象其鼓時，因以爲名也。」琵琶的得名概爲聽者對其演奏方式的描

圖5-10 隋代琵琶俑

隋唐時代是琵琶演奏盛行
的時期。歌舞伎樂、獨奏
彈唱都有琵琶的參與。隋
代張盛墓的琵琶俑維妙維
肖地展現出當時樂人的表
演姿態，以及樂器的基本
形制。樂人演奏的是直項
琵琶，左手按弦，右手以
刮板撥奏。

述，而在最初的應用中則包括了多種近似類型的彈撥樂器。琵琶分爲直項
琵琶和曲項琵琶兩種。前者是直頸、圓面形狀，由漢代的弦鞀發展而來。
後者是帶有四弦、四項的梨形樂器，又分抱彈和豎彈兩種。抱彈琵琶需用
撥子演奏，聲音厚重蒼勁，曾多用於宮廷音樂之中。豎彈琵琶則以手指直
接演奏，因其技藝複雜、音響豐富，受到人們的普遍青睞。（圖5-11）唐代
時，琵琶名家不斷湧現，代表人物包括段善本、賀懷智、曹剛、康崑崙、
雷海青、趙璧等人。白居易的名作《琵琶行》更是把一位佚名歌女的琵琶技
藝刻畫得維妙維肖，情眞意切。唐代以後，琵琶音樂在民間廣爲流傳，誕

115

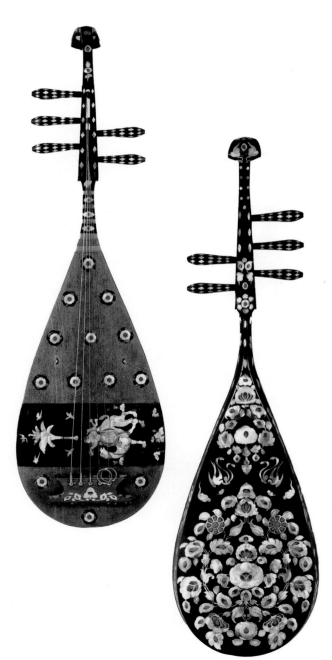

圖5-11　唐代螺鈿紫檀五
弦琵琶

日本正倉院收藏的唐代螺
鈿紫檀五弦琵琶係鑑眞和
尚東渡日本時帶去的樂器
遺物。目前，這也是全世
界現存爲數不多的唐代琵
琶實物之一。

116

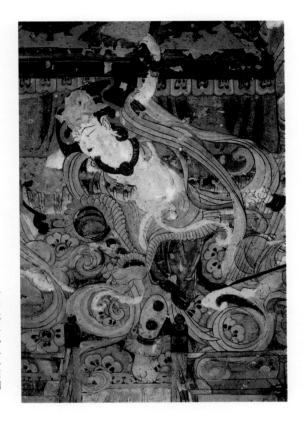

圖5-12　敦煌壁畫《反彈琵琶》

《反彈琵琶》是敦煌壁畫「無量壽經變」的局部，係中唐作品。圖中的舞蹈動作明顯帶有西域少數民族的特點，是盛唐時期對外交往的友好見證。畫面中反彈琵琶的伎樂天神態悠閒雍容、落落大方，手持琵琶，翩翩翻飛，天衣裙裾如遊龍驚鳳，搖曳生姿，項飾臂釧則在飛動中叮噹作響，別饒清韻。

生了一系列膾炙人口的經典作品。近代流傳的琵琶曲有文曲、武曲之分。文曲音色靜雅、情感細膩，武曲雄健威武、慷慨激昂。《夕陽簫鼓》、《昭君出塞》、《漢宮秋月》、《青蓮樂府》為文曲之經典，而《十面埋伏》、《霸王卸甲》、《海青拿天鵝》則為武曲之名作。（圖5-12）清代初葉，琵琶的演奏與傳播漸漸分為南北兩派。南派以陳牧夫的浙江派為代表，北派則以王君錫的直隸派為代表。無錫琵琶演奏家華秋萍廣泛吸收南北兩派演奏精華，主持編定了《南北二派祕本琵琶譜》，成為中國最早刊印的琵琶樂譜。清末民初，琵琶演奏的流派分化更為繁複，湧現出許多極具特色的演奏名手。

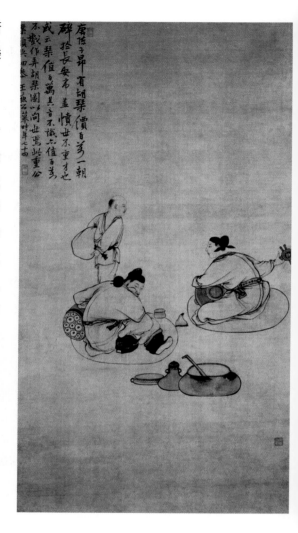

琵琶音樂隨著曲目的增多逐漸深入人心，成爲中國民族音樂的驕傲。

胡琴於唐朝時傳入中國，最早稱爲「奚琴」。經過一千多年的發展，胡琴如琵琶一般深深植入中國音樂的土壤之中。（圖5-13）然而，由於胡琴長期處於說唱、戲曲中的伴奏角色，要麼成爲職業藝人行乞賣場的活計，國人雖然司空見慣，卻沒有充分重視。同樣作爲廣泛應用的民族樂器，胡琴與琵琶的傳統地位卻有著天壤之別。近代以來，眞正把胡琴音樂推上藝術舞台，實現其應有價值的音樂家當推國樂大師劉天華。作爲一位滿懷「音樂救國」理想的藝術家，劉天華提出「改進國樂」的思想，並且把二胡視爲傳統器樂革新的突破口。在他身體力行的創作和演奏推動下，二胡成爲堪與西方小提琴相比的高雅樂器，在音樂與技法方面凸顯出可

圖5-13　《弄胡琴圖》

清代，王樹谷繪，絹本設色，北京故宮博物院藏。
圖中描繪的是《唐詩紀事》卷八所引之《獨異記》講述唐代陳子昂碎胡琴之故事。胡琴在唐宋時期，既是拉弦又是彈弦樂器，兩種演奏方法兼而有之。圖中寫二人相對席地坐於圓毯上，一人持胡琴彈奏，一人側身傾聽，神情落寞。二人身後立一童子，雙手持包袱，似被琴聲吸引，默默佇立。簡潔的畫面給人以充分的想像空間，使人不禁懷想唐賢縱酒高歌的神逸風采。

貴的人文特徵。劉天華一生共創作了十首二胡曲，曲目包括：《病中吟》、
《月夜》、《苦悶之謳》、《悲歌》、《空山鳥語》、《閒居吟》、《良宵》、《光明
行》、《獨弦操》和《燭影搖紅》。這些作品將二胡音樂提升到一個嶄新的藝
術高度，並從音樂角度展現出國人在新時代的文化自信力。除劉天華外，
對於二胡音樂的發展作出貢獻的還有江蘇無錫藝人華彥鈞（瞎子阿炳）（圖
5-14）。他原本道士出身，後窮困潦倒以賣藝為生。自幼的音樂積累加之個
人天賦，使他創作出極具民族風韻和個人情感的《二泉映月》、《聽松》和
《寒春風曲》。其中《二泉映月》久已成為二胡藝術中的經典之作，將一位
藝人淒苦、蒼涼的內心世界現於聽眾的耳際。中國音樂文化的既有深度，
憑此一曲便讓人感悟極深，肅然起敬。

　　中國器樂音樂在二十世紀下半葉經歷了跨越性的發展。獨奏與合奏器
樂的繁榮為中國民樂躋身世界音樂之林奠定了雄厚基礎。然而，人們亦在
改革與創新中不斷反思，逐漸意識到
傳統音樂在器樂發展中的核心價值。
回歸傳統、反思冒進、抵制庸俗，
正成為民樂傳承者們的普遍共識。

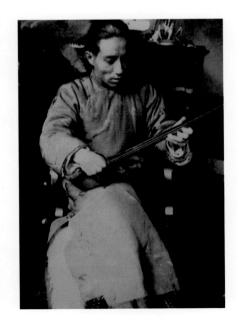

圖5-14　民間藝人華彥鈞

華彥鈞（1893—1950），綽號阿炳，民間音樂
家。早年隨父親在道觀學習音樂，後因患眼疾
雙目失明。在多年的賣藝生涯中，華彥鈞共編
創了270多首器樂作品，現存二胡曲《二泉映
月》、《聽松》、《寒春風曲》和琵琶曲《大浪淘
沙》、《龍船》、《昭君出塞》六首，並存有錄音。

119

▌ 鑼鼓吹打絲竹泛

　　中國的民樂除了獨奏器樂，流行更廣的則是器樂合奏。在中國民間，器樂合奏是非常普遍的演奏形式。無論是婚喪嫁娶、節慶祭禮，還是曲藝配樂、大眾娛樂，器樂合奏無不扮演著重要角色。中國的器樂合奏在漫長的發展進程中湧現出繁多樂種，極具地方色彩。普通百姓和職業樂工憑藉豐富的創造力將器樂合奏的方式、技法不斷革新，使傳統合奏始終保持著生機活力。

　　明、清時期，中國的器樂合奏已有幾十個樂種，代表性的樂種包括西安鼓樂、福建南音、十番鑼鼓、江南絲竹等。其中，西安鼓樂是流行於陝西西安一帶的大型器樂合奏形式。它的演奏方式分為坐樂和行樂兩種。前者是大型的器樂合奏，演員多圍坐一桌案周圍演奏，所演套曲分為前後兩部分。第一部分以鑼鼓樂開場，後接散板「起」段和多個「匣」段，最後以「前退鼓」結束；第二部分演奏坐樂的「正曲」，先以「帽頭子」引入，繼而演奏「引令」和「套詞」；第三部分以「贊」和「後退鼓」達到全曲高潮。行樂躲在街市和廟會上演奏，曲調為單牌子散曲，節奏則有「高把鼓」和「單

面鼓」之分。西安鼓樂所用樂器以鑼鼓打擊樂爲主，演奏時文武相和，雄壯而不失細膩。根據西安鼓樂的傳譜，研究者發現它與唐代大曲有些許淵源，並且在曲牌聯套、樂器使用和宮調系統方面體現出獨特的歷史研究價值。（圖5-15）

圖5-15　西安鼓樂

西安鼓樂是千百年來流傳在西安（古長安）及周邊地區的民間大型鼓樂，以打擊樂和吹奏樂混合演奏的一種大型樂種，內容豐富、樂隊龐大、曲目眾多、結構複雜。西安鼓樂脫胎於唐代燕樂，後融於宮廷音樂，並逐漸流入民間。歷經宋、元、明、清，至今仍然保持著相當完整的曲目、譜式、結構、樂器及演奏形式，是中國古代音樂乃至世界民間音樂發展史中的奇蹟。

　　福建南音又稱南管、南樂、南曲、弦管，廣泛流行於福建南部、台灣和東南亞的華人地區。南音的起源大概與中國歷代中原人口南遷有關，故而在音樂中保留著中原先民的古老語言和用樂習慣。福建南音大體包括「曲」、「指」、「譜」三個部分，有人聲清唱和器樂合奏兩種形式。南音音樂繼承了宋元南戲和元明雜劇的音樂元素，並且與中原說唱藝術有著內在關

121

聯。南音的樂隊組合有固定的形式，分「上四管」和「下四管」兩種。上四
管所用樂器包括洞簫、笛、二弦、琵琶、三弦和拍板，下四管則包括南噯
（中音嗩吶）、琵琶、三弦、二弦、響盞、狗叫、鐸（木魚）、四寶、銅鈴、
扁鼓等十種，稱爲「十音」。福建南音曲調優美、節律舒緩、風格俊雅。
目前流傳的十六套器樂作品，以《四時景》、《梅花操》、《走馬》、《百鳥
歸巢》四曲名氣最盛，稱爲「四大名譜」。南音因其悠久的歷史淵源被世
人譽爲中國音樂的「活化石」，是探究古代音樂文化的一個重要基點。（圖

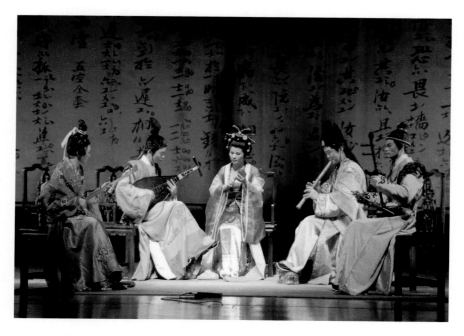

圖5-16　福建南音演奏

福建南音是曲藝的一種。唐代琵琶普遍用撥子，且
是橫抱姿勢，福建南音至今保持這一遺制。南音中
所用的「拍板」及其演奏方式與敦煌壁畫中的伎樂圖
一樣。

5-16）

　　十番鑼鼓是首創於北方而流行於江浙的民間打擊樂種，與道教文化有著緊密關係。十番鑼鼓的表演多用於超度、齋醮，以及各種禮儀之中。它的內部包括鑼鼓段、鑼鼓牌子與絲竹樂段，相互之間交替進行。十番鑼鼓因樂器使用的差異，又分爲「清鑼鼓」和「絲竹鑼鼓」兩種表演形式。演奏者八人到十二人不等，主奏樂器爲笛子，同時伴有筒鼓、板鼓、大鑼、馬鑼、齊鈸、內鑼、春鑼、湯鑼、大鈸、小鈸、木魚、梆子等打擊樂器。十番鑼鼓演奏的一個突出特點是：打擊樂部分需以一、三、五、七位組爲基本單位，依約定數列組合成節、句、段。十番鑼鼓的演奏者多爲民間鼓樂班「堂名」中的樂手和道觀中的道士。他們多在節慶廟會、婚喪禮儀中演奏，表演的代表曲目包括《十八六四二》、《萬年歡》、《划龍船》、《小桃紅》、《喜元宵》等。十番鑼鼓的組合形式成爲中國鑼鼓合奏的代表，反映

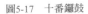

圖5-17　十番鑼鼓

歷史上曾有「十番簫鼓」、「十番鼓」、「十番」、「十番笛」等稱謂，民間則稱之爲「吹打」或「蘇南吹打」。十番鑼鼓以鑼鼓段、鑼鼓牌子與絲竹樂段交替或重疊進行爲主要特點。根據其所用樂器的不同，可分爲「清鑼鼓」和「絲竹鑼鼓」兩大類。只用打擊樂器演奏的爲「清鑼鼓」；兼用絲竹樂器演奏者稱「絲竹鑼鼓」。

著民間藝人的高超技巧和聰明才智。（圖5-17）

　　江南絲竹是誕生較晚的民間合奏樂種。它流行於江蘇、浙江兩省，二十世紀初葉逐漸興盛起來。江南絲竹主要有板式變化和曲牌連綴兩種結構類型，其中以板式變化手法最具特點。它往往以一個曲牌作為基礎，通過放慢加花或加速減字的手法派生出多首獨立樂曲。江南絲竹旋律抒情優美，風格清新流暢，所用樂器包括二胡、揚琴、琵琶、三弦、秦琴、笛、簫等。因樂隊多用絲竹入樂，因而得名。在演奏配合方面，傳統藝人講究你繁我簡、你高我低、加花變奏、嵌擋讓路、即興發揮等手法，注重樂人之間的禮讓與協調。江南絲竹包括《中花六板》、《三六》、《行街》、《四合》和《雲慶》等傳統曲目，多年以來已經成為中外熟知的經典作品。（圖5-18）

　　細膩的絲竹與粗獷的鑼鼓，早已成為中國民族器樂合奏的獨特標誌。傳統藝人運用自如的合奏技術和表演方式，恰與西方的室內樂比肩而立。藝術達到精深絕妙之處，中西皆通矣。

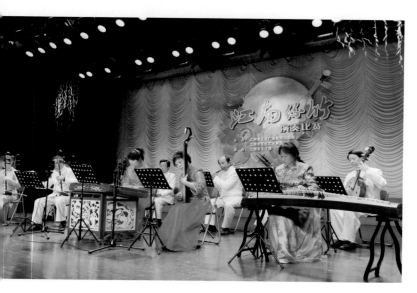

圖5-18　江南絲竹

江南絲竹旋律抒情優美，風格清新流暢。笛子演奏注重氣息的運用，高音悠揚清遠，低音含蓄婉轉，音色醇厚圓潤，常用打音、倚音、贈音、震音、顫音等技巧潤飾旋律。二胡弓法飽滿柔和，力度變化細膩，左手慣用透音、帶音、左側音和勾音，尤以各種滑音技法構成江南絲竹細膩清秀、明快健朗的個性。

▌崑腔迤邐梆腔亂

中國的戲曲藝術發展到明代，
以崑曲藝術的興盛達到前所未有的
高峰。早在明代初年，南戲就以豐
富的聲腔劇種逐漸取代北方的雜
劇，當時較爲成熟的聲腔包括海鹽
腔(圖5-19)、弋陽腔、餘姚腔和崑山
腔，史稱「四大聲腔」。其中，崑山
腔在日後的影響最大，直接影響到
中國戲曲的發展走向。元朝末年，
文士顧堅創立崑山腔。明代嘉靖、
隆慶年間，戲曲改革家魏良輔爲代
表的一批文人音樂家又對崑山腔加
以改革，使它一躍成爲當時中國居
於核心地位的聲腔劇種。魏良輔原

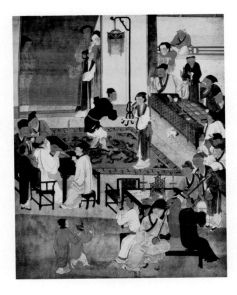

圖5-19　清代《金瓶梅詞話》刻本海鹽腔演戲圖
摹本

清初人繪，描繪的是海鹽腔藝人演出的情景。圖
中伴奏樂隊所用樂器是明清時期出現的拉弦樂
器，主要用於崑曲清唱伴奏。

125

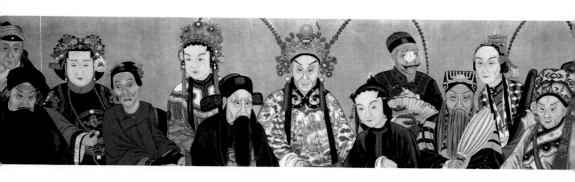

圖5-20　清代《同光十三絕》摹本

清光緒年間，畫師沈蓉圃以彩色繪製同治、光緒時期的13位崑曲、京劇著名演員的劇裝畫像，稱為「同光十三絕」。這幅畫的面世正值京劇盛世的歷史時期。它為人們瞭解當時演員的扮相、服飾及前輩藝人的風采，提供了極為珍貴的圖像資料。

為江西豫章人，長期居於江蘇太倉一帶。傳說此人因眼睛失明長於歌唱而劣於演奏。他聯合過雲適、張野塘、張小泉、張梅谷、謝林泉、陸九疇等文人、樂師，經過反覆改良終於使崑腔出乎三腔之上。（圖5-20）

　　魏良輔把原本鄉土氣息濃重的崑山腔革新為曲調細膩、節律舒緩的「水磨調」，形成了輕柔委婉、轉音若絲的藝術風格。他採用弦索、簫管、鼓板三種樂器，集合南北器樂優勢，組成規模完備的樂隊，用作舞台伴奏。在演唱方面，改良後的崑腔講究發聲方法，強調唱詞的字調、文字的聲韻。魏良輔在《曲律》中寫道：「五音以四聲為主，四聲不得其宜，則五音廢矣。平上去入，逐一考究，務得中正，如或苟且舛誤，聲調自乖，雖具繞梁，終不足取。其或上聲扭作平聲，去聲混作入聲，交付不明，皆做腔賣弄之故，知者辨之。」第一位將崑腔用於創作實踐，並取得成功的戲劇家是明代的梁辰魚。他所編創的《浣紗記》以春秋時代吳越爭霸為背景，敘述了范蠡與西施的愛情故事。此後數百年間，崑曲藝術積累了《鳴鳳記》、《牡丹亭》、《紫釵記》、《邯鄲記》、《南柯記》、《義俠記》、《玉簪

記》、《風箏誤》、《十五貫》、《桃花扇》、《長
生殿》等經典劇碼，湧現出王世貞、湯顯祖（圖
5-21）、沈璟、高濂、李漁、朱素臣、孔尚任、
洪升等著名劇作家。從音樂角度考量，崑曲的
節奏因強調唱詞的語音和字調，具有「拍捱冷
板」的特點。崑曲隨著拖腔的加入和板眼的擴
充，具備了纏綿柔婉、徐緩悠然的節拍律動。
崑曲的音樂結構以曲牌連綴作爲基礎。它集合
了宋元兩代大量南北曲的劇碼和曲牌，曲牌數
目超過一千多個。崑曲藝術成爲一統南北的戲
曲藝術，被後人尊爲「國劇」。儘管清代以來，
崑曲漸趨沒落，但是作爲漢族戲曲的藝術精
華，它已被有機地應用於新興劇種之中。與此
同時，崑曲作爲一門技藝精深、極盡美善的戲
曲品種，始終受到國人的推崇，成爲中國戲曲
發展的最高典範。二○○一年，聯合國教科文
組織將崑曲列入「人類口頭和非物質遺產代表
作」首批名單，充分體現出人們對這門古老藝
術的珍視和熱愛。（圖5-22）

　　清代初期，中國戲曲呈現出群雄並起、百
家爭豔的局面。在這其中，源於中國西北地區
揮灑豪放的梆子腔迅速興盛起來，成爲諸多劇種的發展核心。梆子腔又名
「亂彈」，最早由陝西、甘肅地區的民歌和地方小戲發展而來。後來，這一
腔系與各地音樂結合，由此誕生了陝西同州梆子、山西蒲州梆子、秦腔、
漢調桄桄、中路梆子、北路梆子、河南梆子、山東梆子、河北梆子等不同

圖5-21　湯顯祖畫像

湯顯祖（1550—1616），中國明
代戲曲家、文學家。早年曾入
仕途，後被免官而未再仕，專
事戲曲創作。他所創作的傳奇
《牡丹亭》、《邯鄲記》、《南柯
記》、《紫釵記》，合稱「玉茗堂
四夢」，以《牡丹亭》最爲著名。
湯顯祖在中國戲曲史乃至世界文
學史上都有著重要的地位，被譽
爲「東方的莎士比亞」。

127

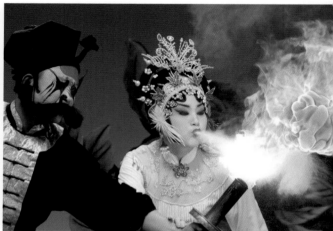

圖5-22　崑曲《牡丹亭》海報

《牡丹亭》是明朝劇作家湯顯祖的代表作之一，共55齣，描寫杜麗娘和柳夢梅的愛情故事。《牡丹亭》與《西廂記》、《竇娥冤》、《長生殿》（另一說是《西廂記》、《牡丹亭》、《長生殿》和《桃花扇》）並稱中國四大古典戲劇。

圖5-23　陝西秦腔演出劇照

秦腔是相當古老的劇種，源於古代陝西、甘肅一帶的民間歌舞。秦腔的表演樸實、粗獷、豪放，富有誇張性。秦腔唱腔分爲歡音、苦音兩種，前者表現歡快、喜悅情緒，後者抒發悲憤、淒涼情感，唱腔音樂豐富多彩、優美動人。主奏樂器爲板胡，發音尖細而清脆。

品種。梆子腔遂爲諸腔之總稱，以此替代了走向沒落的崑曲唱腔。另一方面，梆子腔以「板腔體」創作唱詞、設計音樂，這比依曲牌體演唱的崑曲更加靈活而易掌握。大眾對這種高亢激越、酣暢淋漓的戲曲風格推崇備至，而對日益雅化的崑曲唱腔則敬而遠之。（圖5-23）梆子腔因演劇配樂必用硬木梆子擊節而得名。它多以不同類型的板胡樂器配合演唱，音樂多用徵調式。唱詞多爲上下句式，並以變化豐富的花腔樂句爲之潤色。梆子腔所用旋律常有大幅跳進，音響高亢激越、悲壯粗獷。梆子腔依據各地方言沿用七聲音階。花音、苦音的巧妙應用，使戲曲情節與音樂表現充分融合，提升了劇碼的賞聽性。由於梆子腔充分融入各個地方劇種之中，其代表作品早已不勝枚舉。誕生於乾嘉時代的京劇藝術以皮黃腔（西皮、二黃）作爲創

作基礎，而其中的西皮指的便是秦腔。由此可見，梆子腔影響著中國四百多年的戲曲文化走向，成爲中國戲劇聲腔中的魁首。（圖5-24）

　　中國燦爛的戲曲文化提升了傳統音樂在國人心中的地位和價值。如今，儘管傳統戲曲的沒落無可扭轉，但是我們卻需更加珍視它的存在，盡力保護這筆傳承了千年的藝術財富。（圖5-25）

圖5-24　譚鑫培《定軍山》劇照

譚鑫培（1847—1917），譜名金福，字鑫培。他曾師從程長庚、余三勝，並向張二奎、盧勝奎、王九齡問藝，博採眾長化爲己有，成爲京劇史上首個老生流派——譚派創人。1905年，豐泰照相館於琉璃廠的土地祠，爲其拍攝了《定軍山》片段，該片成爲中國電影史上的第一部黑白無聲影片。此照即從影片膠片中截取而來。

圖5-25　梅蘭芳《貴妃醉酒》劇照

梅蘭芳（1894—1961），京劇表演藝術家，專攻旦角表演，形成了獨特的藝術風格，世稱「梅派」。梅蘭芳對二十世紀的京劇改革貢獻巨大。他順應時代潮流，在維護傳統的基礎上編創新戲，代表劇碼有《嫦娥奔月》、《春香鬧學》、《黛玉葬花》等。他所擅長的傳統劇碼包括《宇宙鋒》、《貴妃醉酒》、《霸王別姬》，另有崑曲《思凡》、《遊園驚夢》等。

129

樂賦心弦
中國音樂

6

東西交融的時代新聲
——中國近現代音樂

▌學堂樂歌與西樂啓蒙

中國自十九世紀開始，不斷經歷著來自西方文化的外部衝撞。對於一個疆域遼闊、文化穩定的傳統國度而言，這種衝突因前所未有而顯得格外強烈。中國的近代歷史從此展開，逐步改變著這個東方大國的文化面貌。在這其中，音樂亦不可避免。西方音樂傳入中國早在明代已有記載。遠涉重洋的貴族使節和傳教士們不僅帶來了西洋的科技發明，還帶來了部分西方樂器。這些物品令聰慧、開明的貴族官宦爲之新奇，由此促成了中西文化溫文爾雅的首次接觸。十九世紀以後，當西方國家把中國視爲殖民對象，並以武力掠奪利益和財富時，國人首次感受到來自西方的沉重壓力。恐懼與仇恨、敬畏與嚮往成爲社會精英難以釋懷的心理矛盾，變革的呼聲勢不可當。從晚清的洋務運動開始，中國踏上了學習西方的艱難旅程。在許多有識之士看來，富國強兵只是彰於表象的政治對策，而教育與思想的革新，才是國家未來崛起的希望。儘管世紀之交國運艱危，但中國的教育卻實現了從科舉體制向西式教育的重大轉折。西方的音樂課程首次隨著新學的興起走入了中國的學堂。

131

學堂樂歌是中國新式學堂音樂課上教授的歌曲，旨在通過集體詠唱陶冶情操、啓發民智。這些歌曲多以中外流行歌調爲基礎，填寫符合時代特徵的新詞加以傳唱。學堂樂歌的出現，在很大程度上改變了國人傳統的音樂觀，使音樂作爲一門藝術和專業學科的價值認識迅速提升。許多曾在歐美和日本學習、考察的知識份子和進步人士熱中於學堂樂歌的改編和創作，由此掀開中國音樂發展的全新一頁。中國第一位自覺宣導學堂樂歌的教育家是沈心工（圖6-1）。他早年留學日本，曾在東京創作了中國較早的學堂歌曲《體操》（圖6-2）（日後更名《男兒志氣高》）。後來，他在國內大力推動樂歌教育，創作了

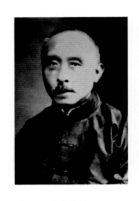

圖6-1　教育家沈心工

沈心工（1870—1947），中國音樂教育家，上海人。他幼年在家塾受教，1890年年底中秀才，1895年執教於上海聖約翰書院，1902年4月東渡日本，進東京弘文學院學習。他從日本學校的音樂教育中得到啓發，在留學生中組織了「音樂講習會」，研究樂歌製作。沈心工一生作有樂歌180餘首，多數是採用外國歌曲的曲調，少數採用中國傳統民歌填詞。

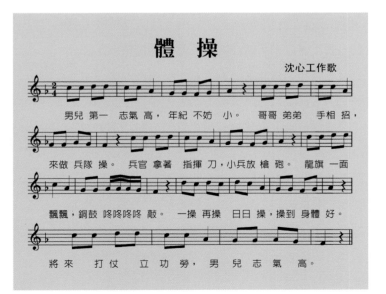

圖6-2　沈心工創作的學堂樂歌《體操》

《美哉中華》、《竹馬》、《革命軍》、《黃河》等著名樂歌。其中，《黃河》由沈心工獨立作曲，成為國人自製學校歌曲的典範。沈心工亦被譽為「吾國樂界開幕第一人」。另一位對中國學堂樂歌作出傑出貢獻的音樂家是李叔同（圖6-3）。他生於天津商賈之家，早年在美術、戲劇、音樂方面多有建樹，被人譽為年少奇才。一九○五年，李叔同赴日本留學，業餘時間投身於音樂、戲劇活動。一九一○年回國後，他曾任浙江兩級師範學校教員，專門教授音樂、繪畫，積極推行樂歌教育。在擔任教職期間，李叔同為學生創作了《春遊》、《西湖》、《早秋》、《憶兒時》、《送別》（圖6-4）等歌曲佳作。悠揚委婉的旋律，

圖6-3　李叔同

李叔同（1880—1942）字息霜，別號漱筒；祖籍浙江平湖，生於天津。他早年留學日本，是中國話劇和油畫創作的開拓者，並在音樂、書法、繪畫和戲劇方面頗有造詣。李叔同自日本歸國後擔任過教師、編輯等職，後剃度為僧，法名演音，號弘一，晚號晚晴老人。

送　別

（美）J.P.奧德威　曲
李叔同　詞

1= C 4/4

5 3̂5 1̇·｜6 1̇ 5 －｜5 1̇2̇3̇ 2̇1̇｜2 － 0 0｜
長亭　外，　　古道邊，　　芳草碧連　天，
長亭　外，　　古道邊，　　芳草碧連　天，

5 3̂5 1̇·7̇｜6 1̇ 5 －｜5 2̇3̇4̇·7̇｜1̇ － 0 0｜
晚風拂柳笛聲殘，　　夕陽山外山。
問君此去幾時來，　　來時莫徘徊。

6 1̇ 1̇ －｜7̇ 6̂7̇1̇ －｜6̂7̇1̇6̂6̇5̇3̇1̇｜2 － 0 0｜
天之涯，　　地之角，　　知交半零　落，
天之涯，　　地之角，　　知交半零　落，

5 3̂5 1̇·7̇｜6 1̇ 5 －｜5 2̇3̇4̇·7̇｜1̇ － 0 0‖
一壺濁酒盡餘歡，　　今宵別夢寒。
人生難得是歡聚，　　唯有別離多。

圖6-4　李叔同填詞的學堂樂歌《送別》

典雅、明澈的唱詞，深受學生的喜愛。《送別》一曲作爲李叔同編配的代表作，在校園內外廣爲傳唱。「長亭外，古道邊，芳草碧連天，晚風拂柳笛聲殘，夕陽山外山。天之涯，地之角，知交半零落，一觚濁酒盡餘歡，今宵別夢寒。」一九一八年，李叔同在杭州虎跑寺剃度爲僧，就此告別了他的世俗生涯。然而，他所留下的學堂樂歌卻成爲新時代的音樂標誌，將中國文人的儒雅和美善不斷發揚、傳遞。

學堂樂歌悄然改變著廣大青年的音樂生活。它是中國近現代音樂史上的一次啓蒙運動，是中國音樂吸收西方音樂的開端，爲二十世紀中國音樂的長足發展奠定基礎。

█ 蕭友梅與「國立音專」

中國的早期專業音樂教育與一位留學日本、德國的知識份子有著密切關係，此人便是蕭友梅博士（圖6-5）。蕭友梅生於廣東中山市，因其家庭淵源很早就與孫中山相識，接受進步思想。一九〇一年，他從廣州時敏學堂畢業後留學日本，三年後開始在東京音樂學校學習音樂，後經孫中山介紹加入中國同盟會。一九一二年，蕭友梅作為公派學生前往德國萊比錫音樂學院學習教育學，並以論文《十七世紀以前中國管弦樂隊的歷史研究》獲得博士學位。學成歸國後，蕭友梅受北京大學校長蔡元培的邀請組建北京大學音樂研究會，擔任音樂導師。一九二二年，研究會正式改組為

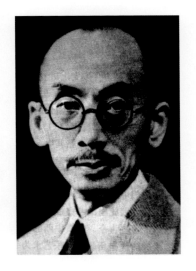

圖6-5　音樂教育家蕭友梅

蕭友梅（1884—1940），中國專業音樂教育的奠基人和開拓者、音樂理論家、作曲家。中國第一所正規的專業高等音樂學府國立音樂院（後更名上海國立音樂專科學校）的創始人之一。

135

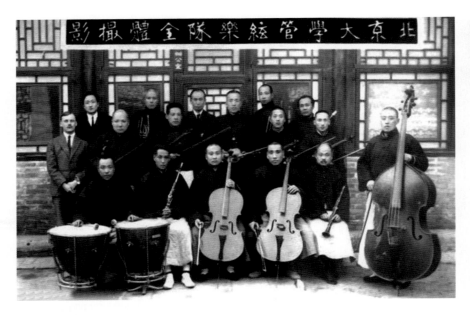

圖6-6　北京大學管弦樂隊合影

北京大學附設音樂傳習所，成為中國首個高等音樂教育機構。蕭友梅受命擔任教務主任，並著手成立管弦樂隊（圖6-6）。音樂傳習所集合了楊仲子、易韋齋、劉天華、嘉祉等中外教師，專設本科、師範科和選科三種修習類別，教學內容包括理論作曲、鋼琴、弦樂、管樂、獨唱五個專業。傳習所以「養成樂學人才」為宗旨，提倡中西兼顧的音樂教育思想。它的建立豐富了北京大學校園內外的音樂文化生活，培養出中國首批專業音樂人才。一九二七年，當時的北京政府下令停辦所有高校的音樂系科。蕭友梅組織五年的音樂傳習所被迫解散，而他本人亦籌謀南下發展，希望開闢更大的音樂教育天地。

　　一九二七年十一月二十七日，中國第一所專科音樂院校──上海國立音樂院在蔡元培和蕭友梅的聯合主持下成立。（圖6-7）（圖6-8）蕭友梅對上海

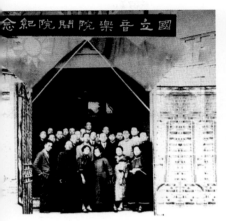

圖6-7　上海國立音樂院成立

圖6-8　上海國立音樂院校舍

圖6-9　蕭友梅在國立音樂專科學校的奠基石前

西化、開放的文化環境倍加贊許，認為在此開辦音樂學院更具發展潛力。一九二八年，蕭友梅正式擔任國立音樂院院長，並將剛剛回國的青年作曲家黃自招募旗下，共同組織教學工作。國立音樂院下設本科、研究班、本科師範組、附設高中班、高中師範科和選科，教授專業包括理論作曲、鍵盤樂器、樂隊樂器、聲樂、國樂各組。一九二九年，上海國立音樂院應政府要求更名爲「上海國立音樂專科學校」（圖6-9），然其音樂學院之實並未因此改變。爲了將國內外優秀師資集於學院，蕭友梅高薪聘請當時在滬的知名演奏家和理論家，並且給予他們無微不至的關照。爲了節約辦學成本，

137

他將自己的勞資待遇降至最低，全心全意為學院建設謀發展。與此同時，他還創作部分器樂和聲樂作品，以此配合教學的需要。作為作曲家，蕭友梅曾經創作過中國首部弦樂四重奏，以及具有影響力的鋼琴作品《新霓裳羽衣舞》。五四運動前後，他更以《五四紀念愛國歌》、《問》等歌曲引起青年人的積極反響。在校務管理之餘，蕭友梅還親筆撰寫理論文章和學生教材。《和聲學》、《普通樂學》、《近世音樂史綱》等著作開啓了中國高等音樂教育教材建設的先河。蕭友梅嚴謹務實、精益求精的治校方針獲得了豐厚的教學回報。十數年間，上海國立音專培養的優秀學生有百人之多，其中賀綠汀、陳田鶴、劉雪庵、江定仙、周小燕、斯義桂、朗毓秀、丁善德、李翠貞、范繼森、吳樂懿等人成為中國音樂表演與教學的中堅力量，為祖國的音樂建設作出重要貢獻。一九四〇年十二月三十一日，蕭友梅因積勞成疾病逝於上海。他一生取得的音樂教育成就，值得後人懷念與敬仰。（圖6-10）

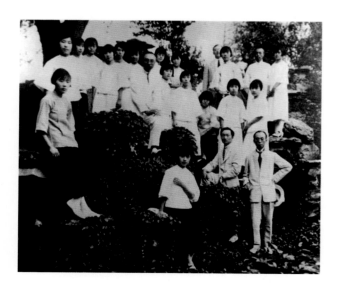

圖6-10　蕭友梅、劉天華等人和學生們在一起

▋ 黎錦暉與明月歌舞劇社

　　在當今中國，流行音樂早已是大眾喜聞樂見的文娛內容。然而，中國流行音樂文化的起步，卻可追溯到上世紀初葉。西方國家的大量移民為躲避戰禍來到中國。他們在沿海城市從事政治和商貿活動，同時也將本土的娛樂文化引入中國。一時間，西洋的舞廳、影戲和酒吧文化成為國際化都市的文娛時尚，而流行音樂則在其中扮演著重要角色。流行音樂與專業音樂的不同之處在於，前者更加迎合大眾的欣賞趣味，並以商業盈利為發展目的。它對創作技術要求不高，亦不需具備深刻的思想性。然而，它卻始終引領商業化社會的音樂欣賞趨向，激發並表達著大眾的共同情感和心聲。二十世紀二、三十年代，中國的流行音樂儘管處於發展的初始階段，但這一時期誕生的優秀作品和歌舞社團卻為城市文化生活平添光彩。在這其中，作曲家黎錦暉和他的明月歌舞劇社被視為中國流行音樂發展的傑出代表，而他所創作的歌舞音樂和流行歌曲則為中國社會開闢了新的音樂風尚。

　　黎錦暉（圖6-11）出生於湖南湘潭，自幼喜愛民間音樂，熟諳地方戲曲。　　**139**

一九一〇年考入長沙優級師範學堂，開始接觸西洋音樂。兩年後，黎錦暉前往北平，與哥哥黎錦熙一同推行「國語」。他還曾參加北大音樂團，擔任「瀟湘樂組」的組長。在新文化運動的感召下，黎錦暉開始爲學生創作和編配學堂歌曲，並特別重視詞曲的中國風味。廣爲傳唱的童謠《老虎叫門》就是黎錦暉在這一時期創作的代表作，而他依據民間歌調編寫的《四季讀書樂》則凸顯出音樂啓蒙的價值功效。二十年代初，黎錦暉在上海推廣白話國語教育，認爲學習國語最好從唱歌入手。

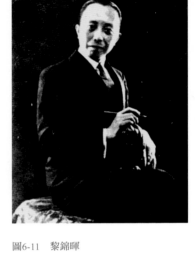

圖6-11　黎錦暉

黎錦暉（1891—1967）是中國近代流行音樂的奠基人。他自幼學習古琴和彈撥樂器。家鄉民間音樂和當地流行的湘劇、花鼓戲、漢劇等戲劇音樂對他影響極深。1927年，他創辦了「中華歌舞學校」，後又組建「中華歌舞團」。1929年組織「明月歌舞團」。他所創作的兒童歌舞劇和大批流行歌曲廣爲傳播，深入人心。

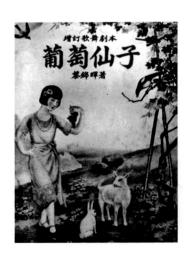

圖6-12　歌舞劇《葡萄仙子》劇本扉頁

《葡萄仙子》是一部抒情兒童歌舞劇，是中國現代兒童戲劇史上的第一座里程碑。創作者是中國流行音樂的開山鼻祖——黎錦暉，演唱者是他的女兒黎明暉。她的演唱委婉動人，使人體會到了當年的時代韻味。

爲此，他嘗試將音樂、詩歌、舞蹈和遊戲融爲一體，爲少年兒童編創了「兒童歌舞劇」。在此後的十年中，黎錦暉創作了《葡萄仙子》（圖6-12）《麻雀與小孩》、《三蝴蝶》、《小小畫家》、《月明之夜》等十二部兒童歌舞劇，成爲中國音樂歌舞劇創作的第一人。

一九二七年，黎錦暉在上海創辦了「中

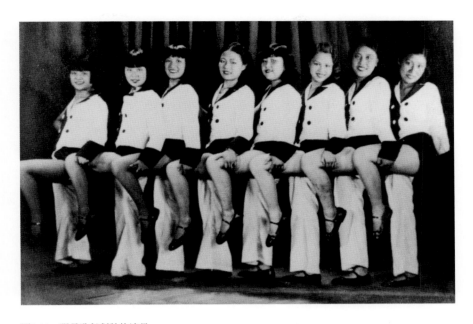

圖6-13　明月歌舞劇社的演員

華歌舞專科學校」，專門培養歌舞劇表演人才。一九二八年，他又成立「中華歌舞團」，並在次年中秋節改組爲「明月歌舞劇社」。黎錦暉曾經當眾宣布：「我們要高舉平民音樂的旗幟，猶如此刻當空皓月，人人得以欣賞。以此爲宗旨，『明月歌舞社』即日成立。」（圖6-13）作爲歌舞劇社的創辦人，黎錦暉在演員培養和劇社發展方面費盡心血。他專門招收窮苦孩童進行藝術表演訓練和文化修習，使他們成爲劇社的優秀演員。他還帶領全團在國內和東南亞巡迴演出，積極擴大劇團的影響和聲望。在黎錦暉的辛苦培養和經營下，明月歌舞劇社湧現出王人美、徐來、黎明暉、顧夢鶴、黎錦光、黎莉莉、薛玲仙、胡茄、周璇（圖6-14）等一大批優秀演員，成爲電影和歌舞界的耀眼明星。此外，還有一位雲南青年也曾加入劇社，此人就是人民音樂家聶耳（圖6-15）。儘管聶耳曾對黎錦暉的部分演藝活動提出批評，

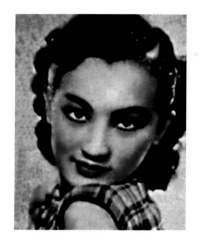

圖6-14　電影明星周璇

周璇（1920—1957），中國近代著名演員。她早年在黎錦暉的明月歌舞劇社學習歌舞表演，因其歌聲美妙而被觀眾譽為「金嗓子」。30年代起，她又在電影中出演角色，並憑藉《滿園春色》、《馬路天使》、《漁家女》、《長相思》等影片成為當紅影星。

而他在群眾歌曲和電影配樂方面取得的成就卻深受歌舞劇社培訓的影響。在戰火紛飛的動盪時代，黎錦暉的演劇事業受到重重阻礙。他曾創作大量流行歌曲，以此貼補劇團的經費用度，例如《妹妹我愛你》、《毛毛雨》、《特別快車》、《桃花江》等歌曲在國內廣為流傳，深受大眾喜愛。然而，部分歌曲的浮華與淺俗也被指責為「靡靡之音」而廣受批判。儘管作曲家對個人的音樂創作多有反省，卻還是被長期污蔑為黃色歌曲作曲家。今日看來，黎錦暉乃是中國流行音樂發展的創始人，而他創作的歌曲和歌舞劇亦成為中國流行音樂文化的先聲和楷模。歲月流逝，當我們盡情陶醉在當代的流行文化中時，不應忘記這位流行音樂的開拓者胸懷的理想和承受的苦難。

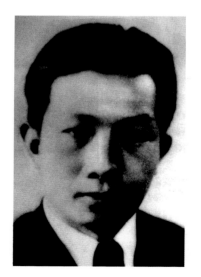

圖6-15　人民音樂家聶耳

聶耳（1912—1935），中國作曲家，原名聶守信，字子義，雲南玉溪人。聶耳從小家境貧寒，酷愛音樂表演。30年代，聶耳來到上海加入黎錦暉創辦的明月歌舞劇社，並在兩年多的時間裏創作了大量膾炙人口的歌曲和電影配樂。聶耳創作的《畢業歌》、《賣報歌》、《碼頭工人》、《鐵蹄下的歌女》等作品為群眾廣為傳唱，而他創作的《義勇軍進行曲》後來則成為中華人民共和國國歌。1935年7月，聶耳在游泳時不幸溺水，英年早逝。

▍「怒吼吧，黃河」

二十世紀上半葉專業音樂教育的發展，推動了中國的近現代音樂創作。在傳統音樂文化中，並無嚴格意義上的作曲家。音樂創作多是藝人謀生、文人消遣的手段，而從未成爲一種專門的職業。隨著西方音樂的輸入，音樂作爲一種藝術的認識漸入人心，而作曲家、表演家的職業概念也開始得到精英階層的理解和認同。中國早期的專業音樂教育家大多以作曲見長，有些甚至受過專業的作曲訓練。曾任上海國立音樂專科學校教務主任的黃自（圖6-16）就是自美國學成歸國的傑出代表。他曾在求學期間創作了管弦樂曲《懷舊》，成爲中國人創作的首部交響樂作品。黃自歸國後潛心作曲與教學。他創作

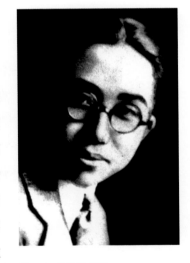

圖6-16　作曲家黃自

黃自（1904—1938），江蘇川沙（今屬上海市）人。中國二十世紀30年代重要作曲家、音樂教育家。早年在美國奧柏林學院及耶魯大學音樂學院學習作曲。1929年回國，先後在上海滬江大學音樂系、國立音專理論作曲組任教，並兼任音專教務主任。熱心音樂教育事業，培養了許多優秀音樂人才。創作有大量的藝術歌曲和群眾歌曲，並且寫出了中國第一部清唱劇《長恨歌》。

了《旗正飄飄》、《思鄉》、《玫瑰三願》等歌曲和中國首部大型清唱劇《長恨歌》，並且培養出賀綠汀、江定仙、陳田鶴、劉雪庵等傑出作曲家，為中國的作曲事業發展奠定基礎。然而，作曲家的成長並非僅有「學院派」一條路徑，許多音樂家更是在極端艱苦的現實生活中展現出奪目的創作才華。冼星海作為二十世紀最有影響的中國作曲家，正是這一群體的佼佼者。

　　冼星海（圖6-17）出生於澳門的貧苦船工家庭，自幼由母親撫養成人。他從小顯露出對音樂的愛好，熱中於器樂表演。帶著對西方專業音樂的嚮往，他自一九二六年起先後在北京大學附設音樂傳習所和上海國立音樂專科學校短暫學習，並對作曲產生興趣。一九二九年，冼星海前往法國巴黎勤工儉學。在極端艱苦的條件下，冼星海考入巴黎音樂院由著名作曲家保羅・

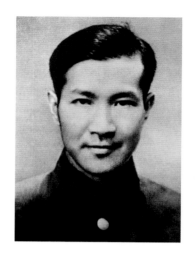

圖6-17　音樂家冼星海

冼星海（1905—1945），祖籍廣東番禺，出生於澳門，中國近代作曲家。他早年曾在北京大學附設音樂傳習所和上海國立音樂院學習音樂，後來前往法國留學。1935年歸國後，他積極投入抗日救亡歌詠運動，並於1938年前往延安。他在當年創作的《黃河大合唱》，成為二十世紀華人音樂的傑出代表，反映著時代的呼聲。1940年，冼星海前往蘇聯，正逢衛國戰爭爆發。他在蘇聯繼續堅持創作，完成了《中國狂想曲》等管弦樂作品。1945年，冼星海病逝於莫斯科。

杜卡主持的作曲大師班，並且兼學小提琴。一九三五年，冼星海輾轉回國後迅速投入到抗日救亡運動中。他在三年多的時間裏先後創作了《救國軍歌》、《只怕不抵抗》、《祖國的孩子們》、《到敵人後方去》、《在太行山上》等群眾歌曲。一九三八年，冼星海前往陝西延安，擔任魯迅藝術學院音樂系主任。他在教學之餘繼續奮筆創作，譜寫出極具時代精神和民族特色的獨唱與合唱作品。《黃河大合唱》是冼星海在這一時期完成的代表作，也是他一生取得的最為輝煌的藝術成就。他根據詩人光未然的詩作《黃河》，僅

用六天時間抱病寫出了包括八個樂章的合唱作品。《黃河大合唱》的音樂氣勢雄壯、感人肺腑。其中，「黃河頌」、「黃水謠」、「河邊對口曲」與「黃河怨」深刻反映了作曲家對祖國河山的熱愛，以及對人民遭受苦難的同情與憤慨。

圖6-18　冼星海在延安指揮《黃河大合唱》

而「黃河船夫曲」、「怒吼吧，黃河」則發出了全國軍民奮起抗戰、保家衛國的時代強音。（圖6-18）「怒吼吧，黃河！掀起你的怒濤，發出你的狂叫！向著全世界的人民，發出戰鬥的警號！五千年的民族，苦難真不少！鐵蹄下的民眾，苦痛受不了！但是，新中國已經破曉；四萬萬五千萬民眾已經團結起來，誓死同把國土保！你聽，你聽，你聽：松花江在呼號；黑龍江在呼號；珠江發出了英勇的叫嘯；揚子江上燃遍了抗日的烽火！啊！黃河！怒吼吧！向著全中國受難的人民，發出戰鬥的警號！」

《黃河大合唱》一經問世，立刻引起抗日民眾的強烈共鳴。周恩來曾親筆為冼星海題詞：「為抗戰發出怒吼！為大眾譜出呼聲！」時至今日，《黃河大合唱》所體現的團結一心、勇於抗爭的民族精神依舊為民眾珍視和自豪，而這部作品也成為中國二十世紀深入人心、名副其實的音樂經典，贏得了國際樂壇的好評和尊敬。

▌ 我們心中的音樂「地圖」

　　中國音樂自二十世紀初發展到今天，經歷了許多波折。直到二十世紀八十年代，中國的音樂事業才隨著社會文化的逐步開放漸入正軌。從那時起，中國音樂開始步入多元發展時期，逐漸形成五大音樂類型並行存在的新格局。這些音樂類型具體包括：流行音樂、主旋律音樂、學院派音樂、原生態音樂和地下音樂。其中，流行音樂自改革開放以來已經成為社會音樂生活的主流，借助現代媒體和商業運作滿足大眾的娛樂需要。主旋律音樂以展示國家形象、宣傳政策思想為目的。這類音樂多為曲調和諧、朗朗上口的通俗歌曲，受到大眾的普遍歡迎。（圖6-19）學院派音樂包括西方藝術音樂和專業化色彩濃厚的中國民樂。由於中國的專業音樂人才大多出自音樂院校，他們在音樂表演、創作和研究方面的優勢極為突出。儘管學院派創作的藝術音樂鮮為大眾喜好和理解，但它們卻是中國與西方音樂界交流對話的主角，體現著國家的專業音樂水準和實力。原生態音樂作為一個無關學術的時尚辭彙，是對民間音樂的一種模糊泛稱。它特指具有地方特色卻又鮮為人知的民間曲種，同時帶有意欲保護和推廣的標誌作用。地下

圖6-19　革命歌舞史詩《東方紅》劇照

革命歌舞史詩《東方紅》是新中國成立以來，集體創作、
表演的最大規模的音樂歌舞作品。該作以歌舞形式敘述
了中國近現代的革命歷史，熱情讚頌了中國共產黨在新
中國創立和建設方面取得的豐功偉業。這部音樂史詩成
為後來同類作品可資借鑑的重要範本。

音樂是指由獨立音樂人或樂隊創作的，無法在市場公開發行的音樂。搖滾音
樂，較為前衛的流行音樂，以及與音樂相關的行為藝術均在此類。它反映著
都市文化極富挑戰性的一面，同時也將音樂的創造目的引向多元。

　　在日益開放的中國，共同存在的五種音樂類型並未顯得外延清晰，涇
渭分明。相反，作為當代音樂文化的組成部分，這些音樂類型表現出相互
影響、嫁接和滲透的特徵。例如，主旋律音樂借鑑流行音樂的風格情調，
容易獲得大眾的認可和傳播，從而發揮更大的宣傳效用。學院派音樂對原

147

生態音樂的吸收、採用早已超出單純的創作目的，而具有了製造亮點、引領時尚的表現意圖。地下音樂希望進入主流市場的意願與生俱來，為了獲得更大的受眾認可和經濟支持，它們亦不惜改變身份，成為光天化日下的流行藝術。總之，中國音樂作為一個整體正朝著市場化、流行化、多元化的方向邁步前行。（圖6-20）這由社會的主體需求所決定，同時亦生出許多新的問題。中國流行音樂從創作技法到表現內容的貧乏和雷同如何改善？學院派創作的專業音樂如何改變曲高和寡的現狀？原生態音樂在傳統文化日益凋敝的情況下怎樣獲得保護和繼承？地下音樂能否獲得社會與市場更多的關注和支持？通觀中國音樂的發展歷史，現代與傳統早已形成難以彌補的斷層。面對當今音樂亟待解決的諸多問題，尚需踏上一段漫長和艱苦的探索旅程。不論手段與經過如何，它的目標卻要指向一個更富創意、獨立自主的音樂世界。

　　二○○三年十一月，中國當代作曲家譚盾（圖6-21）將「地圖——尋回消失中的根籟」大型多媒體交響曲帶到湘西鳳凰做露天演出。該曲係美國波士

圖6-20　2008年北京奧運會開幕式上中國歌手劉歡與英國歌手莎拉・布萊曼合唱奧運會主題歌《我和你》

2008年北京夏季奧運會以一曲《我和你》詠唱出和平、友誼的心聲。這首作品清淡、樸素，富於濃厚的東方韻味，受到人們的普遍歡迎。

頓交響樂團委約作品，創作靈感則來源於作曲家二十世紀八十年代以來在湖南家鄉的採風體驗。在這部作品中，譚盾將民間採風的音響視頻與交響樂隊演出穿插組合，並邀請民間歌手現場表演。儘管作品在整體上體現出先鋒派音樂的風格特徵，但是它所傳達的思想卻直指傳統與民間。作曲家認為，我們每個人的心中都鋪展著一張文化地圖，指示我們追尋自己的精神家園。在當今全球化的時代，人們更應保護自己的鄉土意識和文化遺產，謹防個性與信仰被抹殺吞噬。譚盾的「地圖」將當代與傳統融為一體，展現出一種全新的創作立場和音樂理念。它讓人們覺得，傳統文化與我們的生活離得並不遙遠。只要人們關注本土、勤思歷史，就能找到適合個體藝術發展的路徑來。音樂藝術的根本價值在於彰顯並鼓勵人性

圖6-21　作曲家譚盾

譚盾（1958—　），中國當代著名作曲家。他生於湖南長沙，1977年入北京中央音樂學院學習作曲，以青年藝術家的創作銳氣在中國作曲界掀起現代音樂風潮。1986年，譚盾前往美國繼續深造，並以交響曲「天地人」、歌劇「馬可‧波羅」、協奏曲「水」等作品享譽海外。2001年，譚盾為電影《臥虎藏龍》創作的配樂獲得奧斯卡最佳原創音樂金像獎，為他在國際舞台上的音樂發展奠定基礎。

的獨立與自由。這是歷史的經驗，也是中國音樂文化傳承、進步的基本訴求。面對心中的音樂地圖，俯聽千年的華夏音聲，我們被往昔的文明深深感動，更對中國音樂的未來充滿自信和希望。

參考文獻

[1] 王光祈。中國音樂史[M]。北京：音樂出版社，1957。

[2] 楊蔭瀏。中國音樂史綱[M]。台北：樂韻出版社，1996。

[3] 楊蔭瀏。中國音樂史稿[M]。北京：人民音樂出版社，1981。

[4] 孫繼南，周柱銓。中國音樂通史簡編[M]。濟南：山東教育出版社，1991。

[5] 劉再生。中國古代音樂史簡述[M]。修訂版。北京：人民音樂出版社，2006。

[6] 鄭祖襄。中國古代音樂史[M]。北京：高等教育出版社，2008。

[7] 吳釗。追尋逝去的音樂蹤跡——圖說中國音樂史[M]。北京：東方出版社，1999。

[8] 汪毓和。中國近現代音樂史[M]。北京：人民音樂出版社，2009。

[9] 劉東升，袁荃猷。中國音樂史圖鑑[M]。北京：人民音樂出版社，2008。

[10]李嵐清。李嵐清中國近現代音樂筆談[M]。北京：高等教育出版社，2009。

責任編輯　　雪　兒
封面設計　　陳德峰

中華文化基本叢書———— 03

書　　名　　**樂賦心弦：中國音樂**
著　　者　　劉小龍
出　　版　　三聯書店（香港）有限公司
　　　　　　香港北角英皇道 499 號北角工業大廈 20 樓
　　　　　　20/F., North Point Industrial Building,
　　　　　　499 King's Road, North Point, Hong Kong
香港發行　　香港聯合書刊物流有限公司
　　　　　　香港新界大埔汀麗路 36 號 3 字樓
版　　次　　2014 年 10 月香港第一版第一次印刷
規　　格　　16 開（165 × 230 mm）164 面
國際書號　　ISBN 978-962-04-3518-8
　　　　　　© 2014 Joint Publishing (H.K.) Co., Ltd.
　　　　　　Published in Hong Kong

本書原由北京教育出版社以書名《中華文明探微系列叢書（18 種）》出版，經由原出版者授權
本公司在除中國內地以外地區出版發行。